U0106786

Chinese Painting
From Ancient to Tang Dynasty

中國繪畫

遠古至唐

［美］巫鴻 著

責任編輯		王逸菲
書籍設計		a_kun
書籍排版		楊　錄

書　　名		中國繪畫：遠古至唐
著　　者		巫　鴻
出　　版		三聯書店（香港）有限公司
		香港北角英皇道 499 號北角工業大廈 20 樓
		Joint Publishing (H.K.) Co., Ltd.
		20/F., North Point Industrial Building,
		499 King's Road, North Point, Hong Kong
香港發行		香港聯合書刊物流有限公司
		香港新界荃灣德士古道 220-248 號 16 樓
印　　刷		中華商務彩色印刷有限公司
		香港新界大埔汀麗路 36 號 14 字樓
版　　次		2023 年 11 月香港第一版第一次印刷
規　　格		特 16 開（150 mm × 210 mm）236 面
國際書號		ISBN 978-962-04-5360-1

© 2023 Joint Publishing (H.K.) Co., Ltd.

Published in Hong Kong, China.

以 此 紀 念 楊 新 、 高 居 翰

目

錄

自 序

這本小書源於 1997 年出版的《中國繪畫三千年》。該書由中國和美國的六位學者（楊新、班宗華、聶崇正、高居翰、郎紹君、巫鴻）合著，由外文出版社和耶魯大學出版社聯合出版。六人之中，楊新和高居翰已經作古，此書是對他們二位的紀念。

《中國繪畫三千年》的目的除了推進國際學術交流之外，也希望改變中國繪畫史的傳統寫作方式。首先是突破卷軸畫的範圍，把"中國繪畫"的概念擴大，在材料上把壁畫、屏幛、貼落和其他類型圖畫都包括進來。再有就是把中國繪畫史當作一個更為漫長的故事來講：與始於魏晉止於清代的敘事不同，該書把中國繪畫的歷程描繪為從史前時代直到 20 世紀末的一個完整過程。在這個框架中，我負責撰寫題為"舊石器時期到唐代"的第一章，即目前這本書的底本。

將該章改寫為此書的動力來自美術史界同行的鼓勵，他們認為那一章對中國早期繪畫材料進行了初步綜合，敘事和解讀較為簡明清晰，容易被學生和一般讀者接受，獨立出來可以發揮更大

作用。受到這樣的鼓勵和督促，更由於出版社的支持，遂於今年避疫之際開始動手，歷數月完成。

改動之處大體有四個方面。一是增加新材料：1997 年之後的考古發掘提供了許多有關早期繪畫史的新材料，本書擇其重要者予以包括，並連帶增添敘事和解釋環節。二是增加對具體作品的解讀和圖片，以加強本書對美術欣賞和美術史教學的實用性。三是對文字進行統一修訂：原來發表的那一章譯自英文，未經我仔細修改，表述多有不夠精確之處。此次除對這些地方進行改正和對整體文字進行潤色之外，也重寫了一些段落，並對若干章節的結構進行了改動。四是增加了一個總體框架並添加了小標題，對早期中國繪畫的特殊性質、機制、課題及研究方法進行了說明，同時力圖幫助讀者迅速而清晰地了解每一章節的主旨和焦點。

我希望這本書對研習中國美術史將有所助益。

巫鴻　2020 年 10 月於芝加哥

前言　何為早期中國繪畫？

　　在一般認識中，"早期中國繪畫"與"晚期中國繪畫"對應，指的是中國繪畫誕生後的初期發展階段。這種想法可說既對也不對。"對"是因為早期繪畫和晚期繪畫確實有著時間和內涵上的承襲關係，是整體中國繪畫史的組成部分。"不對"則是由於這種認識經常暗含著一種進化論觀念，將"早期"等同於繪畫史上的原始和不發達階段，有待進化和昇華為更高級的藝術表現形式。但是如果我們仔細反思一下美術的發展，就會發現真實情況並不完全如此：試想商周時期的青銅器或南北朝至唐代的雕塑，此後的中國美術史就再也沒有產生出同等輝煌的同類作品。類似的例子還可以舉出很多，這些情況當然不是說人類的藝術創造力萎縮或倒退了，而是證明不同時代的藝術有著自己的對象、性格和條件，所取得的成就並不能夠按照單一的"進化"概念衡量。

　　以此原理思考早期中國繪畫，雖然它與晚期繪畫有著必然的連續，但它的課題、目的和創作環境均有其特性。這些特性可以總括為三個大方面，與繪畫藝術的功能、形式、創作者和研究方

法有著本質的聯繫。

　　首先是它的歷史課題或任務。如果說晚期繪畫更多聚焦於對圖像風格的自覺探索，那麼早期繪畫則擔負著一個更基本而宏大的歷史職責，即對繪畫媒材本身的發現和發明，由此產生出繪畫這一綿綿不息的藝術形式。正如本書第一節中將要回顧的，人類並非從一開始就具備從事繪畫的最基本條件，即承載圖像的“平面”。這種平面是在人類文明發展過程中出現的，然後才有了以二維圖像構成的繪畫表達。大量研究表明，不論是在中國還是在世界其他地區，繪畫的平面首先出現在器物和建築的表面，獨立的繪畫平面是幾千年之後的另一重大發展，從此有了區別於建築和器物的可移動繪畫作品。這種獨立繪畫從初生到成熟又經歷了千年以上的過程，其間發展出手卷、屏風、畫幛、立軸等各種樣式。早期中國繪畫的歷史一方面見證了這些繪畫媒材的產生和發展，一方面也不斷反映出這些獨立繪畫形式與建築和器物繪畫的持續互動：我們在《歷代名畫記》等古代美術史著作中讀到，即使是在卷軸畫已經相當發達的唐代，傑出畫家仍大量創作寺觀和宮殿壁畫，屏障等室內陳設也仍然是他們的重要繪畫媒介。只是在唐代之後，卷軸、冊頁等獨立畫作才成為繪畫的大宗，繪畫創作的內在機制也因之發生了重大改變。

　　進而從繪畫的功能和畫家的身份看，早期和晚期中國繪畫也有著本質的不同。本書把早期繪畫的範圍定為史前到唐代，這數千年大部分時期裏的繪畫創造者是無名畫家，多數情況下我們甚至不知道他們的名字。實際上，與其按照後世習慣稱他們為“畫

家＂，不如稱之為匠人；他們的作品也大多是集體完成的，而非個人獨立創造的結果。同樣重要的是，在這個時期，繪畫與宗教、政治及日常生活無法分割。我們現在雖然把通過考古發掘獲得的圖畫形象都稱為＂繪畫＂，但這些作品 —— 或是器物上的畫像裝飾，或是建築上的壁畫 —— 在當時都是具有使用價值的，是日常生活和宗教禮儀環境的一部分。對這些圖像的理解因此必須與當時的文化習俗聯繫起來，如果脫離了原來的環境或＂上下文＂的話，它們的意義和功能往往也就無從談起。從這個角度來說，現代美術館常會帶來一些誤導：當墓葬和宮室壁畫從原來的環境中移出，以獨立畫作的方式安置在玻璃展櫃中的時候，它們與其創造者和觀賞者的原始聯繫便被模糊了。

這個情況在＂早期繪畫＂階段的晚期 —— 也就是魏晉南北朝時期之後 —— 發生了重要改變。據歷史記載，文人出身的獨立畫家在這個時期出現了，其作品也開始採用可攜帶的卷軸形式。這些新式繪畫作品不僅是整個社會文化的產物，更是個人思想和趣味的結晶。在研究這些作品的時候，我們不僅需要了解它們的文化環境和意識形態背景，也要探討畫家個人的生平和經驗。我們會發現，雖然生活在同樣的社會環境和思想潮流中，不同藝術家常常以風格迥異的表現方式給予回應。這種情況在唐代繪畫中顯示得更為清晰，出現了向後期繪畫的過渡。這本書中對唐代畫家的討論因此將更多地涉及藝術家的社會地位、教育背景、個人風格和藝術抱負，以及不同畫派的形成。

早期繪畫的第三個特點關係到研究的條件和資料來源。雖然

我們從文獻中得知自魏晉南北朝開始出現了不少著名畫家，畫史也保留了他們不少作品的題目，但這些作品在隨後的社會動盪中完全遺失了。今天我們閱讀唐代美術史家張彥遠（約815—約877年）對早期繪畫收藏及其反覆遺失的記載，仍會有不勝唏噓之感：

> 漢武創置秘閣，以聚圖書；漢明雅好丹青，別開畫室。又創立鴻都學，以集奇藝，天下之藝雲集。及董卓之亂，山陽西遷，圖畫縑帛，軍人皆取為帷囊，所收而西七十餘乘。遇雨道艱，半皆遺棄。魏晉之代固多藏蓄，胡寇入洛，一時焚燒。宋、齊、梁、陳之君，雅有好尚。晉遭劉曜，多所毀散。重以桓玄，性貪好奇，天下法書名畫，必使歸己。及玄篡逆，晉府真跡，玄盡得之……玄敗，宋高祖先使臧喜入宮載焉。南齊高帝科其尤精者，錄古來名手，不以遠近為次，但以優劣為差。自陸探微至范惟賢，四十二人為四十二等、二十七秩、三百四十八卷。聽政之餘，旦夕披玩。梁武帝尤加寶異，仍更搜葺。元帝雅有才藝，自善丹青。古之珍奇，充牣內府。侯景之亂，太子綱數夢秦皇更欲焚天下書，既而內府圖畫數百函，果為景所焚也。及景之平，所有畫皆載入江陵，為西魏將于謹所陷。元帝將降，乃聚名畫、法書及典籍二十四萬卷，遣後閣人高善寶焚之……[1]

1 張彥遠，《歷代名畫記》，卷1。

由此觀之，自漢代以降，歷代君王都花費了大量精力和物力搜求古今名畫，將之據為己有，但實際上卻是在不斷為這些作品的集體毀滅準備條件。結果是到了今日，魏晉至唐代的早期卷軸畫即使仍有存在也只是鳳毛麟角；而傳世摹本往往混雜了後代的風格和趣味，無法作為研究早期繪畫史的可靠基礎。值得慶幸的是，中國古代有著圖繪墓室的長期傳統，其中精美者甚至可能出於當時名家之筆。通過近五十年來的持續考古發掘，我們目前已經積蓄了一大批重要墓室壁畫以及與繪畫藝術密切相關的石刻作品，反映出不同時期、地域和畫手的風格變化。雖然這些壁畫和石刻因其物質形態及禮儀功能不可與手卷畫等同對待，但是它們所反映出的發展軌跡為研究早期中國繪畫提供了極為可貴的參照。以這些考古材料為基礎資料的繪畫史研究，在證據性質和分析程序上都有別於以卷軸畫為主的晚期繪畫史研究，使得這段繪畫史具有了研究方法上的獨特性格。

　　我們之所以把“早期中國繪畫”的時間範圍截止在唐末，所根據的也就是這三方面特點。在此之後，卷軸畫逐漸成為繪畫創作的大宗，壁畫和線刻畫像退居次要地位；畫派和個人風格的確立成為繪畫史中的主要事件，文人畫家、宮廷畫家和職業畫家之間的互動成為決定畫風走向的重要機制；傳世真跡大量存在於公私收藏之中，為繪畫史研究提供了主要資料。這些特點構成了 10 世紀以後中國繪畫的特性以及對其研究的新條件。

遠古至西周

長期以來，藝術史家把追溯繪畫的起源作為一個研究焦點。張彥遠在 9 世紀上半葉撰寫的《歷代名畫記》，開創了修纂中國繪畫通史的先河。這部著作將中國繪畫的源點追溯到上古時代，指出繪畫的胚胎存在於"畫"與"書"合而為一的象形文字之中："是時也，書畫同體而未分，象制肇創而猶略。無以傳其意，故有書；無以見其形，故有畫。" 圖形與文字的脫離遂使繪畫成為一門專門藝術。根據他的說法，此後秦漢時的人們開始談論繪畫技巧，魏晉名家的出現則標誌繪畫臻於成熟。

這個千年之前提出的有關中國繪畫早期發展的理論在今日仍基本成立，所不同的是現代考古發掘出土了數量可觀的史前和歷史早期繪畫實物，不斷加深著我們對繪畫藝術初期發展實際情況的了解。

"畫面" 的產生：從岩石到器物

幾十年前，人們所掌握的中國境內最早的繪畫實例還只是新石器時代的陶器紋飾，但近年來中國許多省份發現的 "岩畫" —— 這是對刻劃或繪製在山崖和岩石上的物象或符號的統稱 —— 使美術史家得以將中國繪畫藝術的起源追溯至舊石器時代（距今約 250 萬—約 1 萬年）。這些發現之中包括許多動植物形象、幾何圖像，以及人形或類人形，有些堪稱鴻幅巨製。內蒙古陰山岩畫是時代最早的這類作品之一。在那裏，先人們在長達 1 萬年左右的時間中創作了無數圖像，其中一群竟佈滿高 70

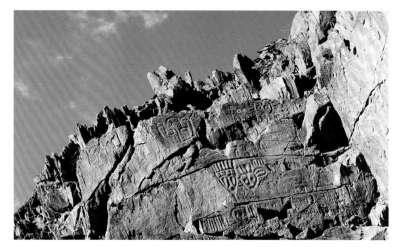

圖 1　內蒙古陰山岩畫。舊石器時代

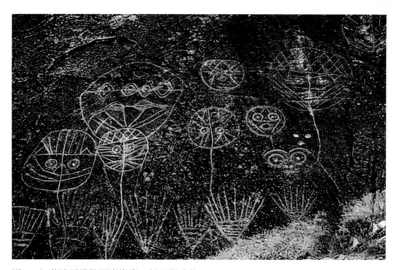

圖 2　江蘇連雲港將軍崖岩畫。新石器時代

米、寬 120 米的一面山崖（圖 1）。這些岩畫連接重疊，把整個山體化為一條東西長達 300 公里的畫廊。[1] 它們在時間和空間上的巨大跨度透露出宗教信仰或巫術的存在，因為只有對超自然力量的憧憬才可能使人們一代又一代做出如此堅持不懈的努力，在堅硬的石山上鑿刻出成千上萬幅神秘圖像。在陰山線刻中，光束環繞的圓形似乎表示太陽；在海濱城市連雲港附近的岩畫遺址中也發現了此類圖像，但表現的卻更可能是植物的果實（圖 2）。所有這些以及其他岩畫似乎反映了世界上許多史前人群的一種共有信念，即人類是宇宙眾生的一部分，宇宙的其他組成部分，如動物、植物、河流、山脈以及天體，也都具有內在生命。他們相信通過把這些客體轉化成可視的圖像，人類可以影響宇宙的自然進程。

雲南省滄源發現的岩畫則描繪了人類的活動，包括狩獵、舞蹈、祭祀和戰爭。畫中反覆出現的弓箭表明其創作時期較晚，因為人類直到新石器時代才發明這種武器並將其運用於經濟及社會生活。這裏岩畫的構圖也更為複雜 —— 我們看到的不再是單個和重複的圖形，而是相互關聯的具有動感的人像。[2] 其中的一幅尤其意味深長（圖 3）：它似乎繼承了早期崇拜太陽的傳統，但象徵太陽的不再是簡單的圖像符號，而是容納了一個一手持弓、一手持棒的人形的圓形天體。太陽旁邊是一個頭戴高大羽飾的人物，

1 蓋山林，《陰山岩畫》，北京：文物出版社，1986 年。

2 汪寧生，《雲南滄源崖畫的發現與研究》，北京：文物出版社，1985 年。

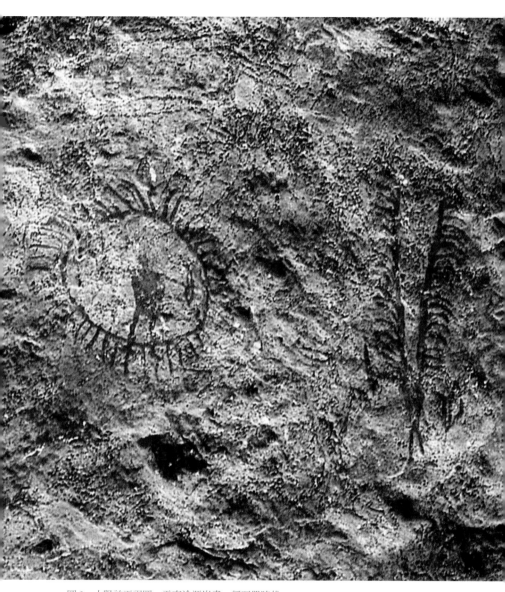

圖 3　太陽神巫祝圖。雲南滄源崖畫，新石器時代

可能是個巫師或首領，他手中拿著的物件和天體中的人形所執完全相同，似乎正通過重現這個天人形象以凝聚太陽的神力。

隨著構圖的複雜化，岩畫中也出現了越來越多的日常生活場面。有時一幅畫描繪了濃縮的狩獵過程：弓箭手張弓搭箭，瞄準水牛、山羊、麋鹿或老虎。有的畫面則表現了社會生活場景，其中人物眾多，似乎整個村落正在舉行某種集體活動。滄源遺址中保存最完好的一幅岩畫由三部分組成：下部描繪一場激烈的戰鬥，中部表現人們與動物一起和平地生活，上部則為宗教儀式中的舞蹈場面（圖 4）。最後這個場面由一人領舞：此人處於中心位置，身材高大，佩戴頭飾 —— 這些特徵都表明他的特殊身份。繪畫者有意識地賦予整幅構圖一種層次感：他在畫面中心劃了一條短線以表示地面，人畜站立其上。有趣的是，從內容和構圖來看，這幅岩畫與公元前 6 世紀出現的畫像銅器上的圖像很有相似之處（參見圖 20）。

學界對岩畫的研究開始不久，許多問題尚待探討。最困難的一個課題是確定它們的準確年代和發展過程 —— 迄今為止，只有彩繪圖案的植物顏料可以通過科學方法測定大致年代，各種對岩畫進化過程的推測多基於研究者本人的美學判斷，這些作品與以後繪畫的關係也有待進一步研究。值得注意的一點是：所有現今發現的岩畫均分佈在邊遠地區，而非中華文明中心的黃河和長江下游地帶。但這些圖像的發現填補了中國繪畫研究中的一大空白，證明了這片大地上繪畫發展中的一個重要時期和環節。在此期間，人們開始為創造圖畫形象付出巨大努力，但"畫面"的

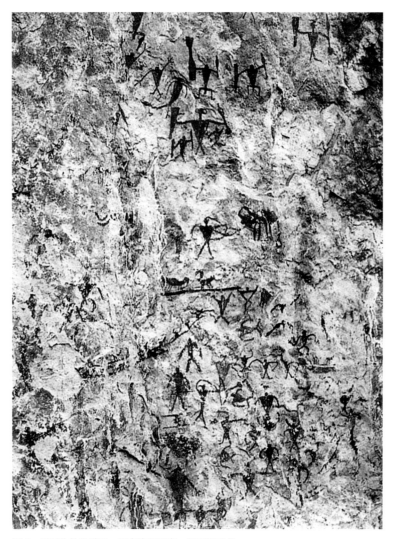

圖4　舞蹈牧放戰爭圖。雲南滄源崖畫，新石器時代

概念尚不存在 —— 山岩的表面在繪製之前並未進行任何加工處理，畫者在繪製圖像時也不受邊界的限制，而是隨著想象的驅使無限馳騁。

有邊際界定並事先進行加工的繪畫 "平面" 的出現，與兩類新石器時代人工製品 —— 陶器和建築 —— 的發明不可分割。這兩類人工製品一經產生，具有創造性和想象力的史前藝術家們就發現它們是絕好的作畫之處，遂開始在其上酣暢地描繪，並參照器物和建築的形狀設計和組合圖形，使圖像與它們的承載物在形式上吻合。[3] 在中國，這一重要發展首先由仰韶文化的彩陶器物體現出來 —— 這是公元前 5000 年至前 3000 年黃河流域的一個重要新石器文化。早期仰韶文化的彩畫陶器一般被分為半坡類型和廟底溝類型兩種，雖然地層學證據表明廟底溝陶器晚於半坡陶器，但二者迥然相異的裝飾風格和設計觀念表明它們屬於截然不同的視覺思維和藝術傳統。在河南廟底溝遺址發現的陶盆上，一系列變化的弧形紋和波紋充滿了器腹至器口之間的水平裝飾帶，這些具有動感的紋樣引導觀者的視線沿器物表面平行移動（圖 5）。然而，繪製半坡陶盆的藝術家則將器物內表嚴格地分為四個等份，據此繪製兩兩對稱的圖像，又以幾何圖案將陶盆的邊沿分為八個部分（圖 6）。半坡藝人所遵循的因此不是連接和動態的原則，而是分割和對稱的方式。但這兩種風格之間存在著一個共

3　參見邁耶・夏皮羅（Meyer Schapiro），《視覺藝術符號的一些問題：形象符號中的視野和媒介物》（"On Some Problems in the Semiotics of Visual Art: Filed and Vehicle in Image-Signs"），載《符號學》（Semiotica），1969 年第 3 期，第 224 頁。

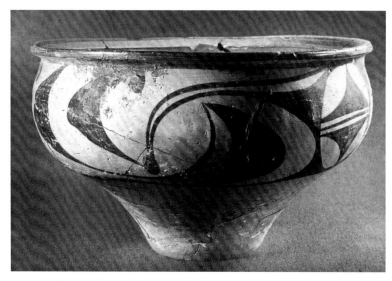

圖 5　廟底溝類型彩陶盆。新石器時代仰韶文化，河南陝縣廟底溝出土

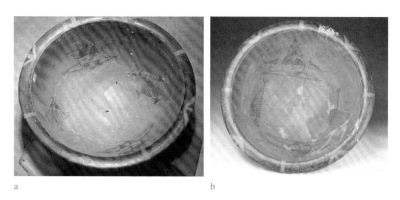

a　　　　　　　　　　　　　　　b

圖 6　（a，b）半坡類型人面魚紋彩陶盆。新石器時代仰韶文化，陝西西安半坡村出土

同點，就是力求使紋飾和器物的形狀相吻合，以增強器物的三維立體感。

　　具有明確再現性的圖像也在這個時期出現了，一個例子是陝西華縣柳子鎮泉護村出土的一隻彩陶砵。畫家使用典型廟底溝風格的弧線在器表勾勒出一個橢圓形"畫框"，隨後在其中描繪了一隻小鳥的側面（圖7）。鳥的尖喙、雙翼和尾部以寥寥幾筆勾出，不但顯示出作畫的速度和熟練程度，也透露出畫者的工具是一支柔韌而有尖鋒的毛筆。

　　在器物表面繪畫寫實形象的傾向進一步引發畫像的獨立，有時甚至和器物形狀發生衝突或關係倒置。一個重要的例子是1978年河南臨汝發現的一口約半米高的陶缸，處於支配地位的彩繪圖像包括右方的一柄石斧和左方的銜魚鸛鳥（圖8）。與上述華縣柳子鎮陶砵上的鳥紋比較，這些形象的寫實程度更高，

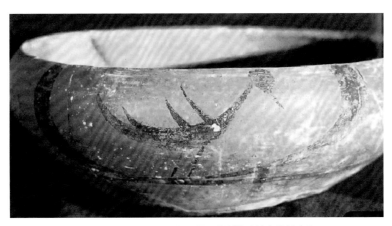

圖7　鳥紋彩陶砵。新石器時代仰韶文化，陝西華縣柳子鎮泉護村出土

圖 8　鸛魚石斧圖彩繪陶缸。新石器時代仰韶文化，河南臨汝出土

繪畫程序也更加複雜。畫者首先用白色顏料塗染出形象的平面形狀，然後用黑線勾畫出斧和魚的外形以及斧頭的細部，包括斧柄上的裝飾花紋。鸛鳥則不加勾勒，其純白的外形直接凸顯於赭紅底色上。斧頭與鸛鳥在繪畫風格上的對比因此顯示出繪畫者對視覺形式的高度重視。但最值得注意的是，他把所有形象都放在器物一側，從而確定了特定的觀賞角度。就此而言，他是把這個圓形陶缸當作二維平面來使用；他所繪製的形象因此在嚴格意義上不再是對一個立體器物的“裝飾”，而是以器物的部分表面為媒介，構成我們已知的中國藝術中可被稱為“幅”的第一個繪畫圖像。

公元前 3000 年至前 2000 年間，仰韶文化的中心地區逐漸移至今日西北方的甘肅省和青海省，並在那裏激發出三種燦爛的地區性彩陶文化：馬家窯文化、馬廠文化和半山文化。這些文化的重要標誌是一種大型陶盆，其複雜的紋飾把各種不同的基本紋樣 —— 環形紋、波浪紋、螺旋紋，甚至人形紋 —— 匯集入高度有機的整體。一些陶盆內部上緣畫有一組手拉手的舞蹈人，其形狀或抽象或相對寫實，表現的似乎是某種禮儀場面（圖9）。昔日仰韶文化中心的中原則被龍山文化的一支所佔據，該文化來自東部，以製造帶有印紋與凸紋的單色器皿為特徵。因此當青銅藝術在這一地區隨後出現並獲得迅速發展時，青銅器以鑄造而非彩繪作為主要裝飾方式也就不令人奇怪了。成千上萬的商代和西周銅器被保存下來，給人們留下繪畫藝術在公元前 2000 至前 1000 年間進入低谷的印象。不過，另一種更加可信的推測是，此時期

圖 9　舞蹈紋彩陶盆。新石器時代馬家窰文化，青海省大通縣上孫家寨出土

的繪畫不再依附於堅硬的青銅器或陶器，而是繪製於不易保存的木器、織物和建築上。早期繪畫研究者的一個主要任務因此是搜索這類圖像的痕跡。

早期建築繪畫和其他媒材：現存證據

這一推測促使我們仔細檢閱考古證據中的點滴信息，這些信息之所以珍貴，是因為它們使我們得以一瞥三代時期的繪畫作品。例如，考古學家在幾處商代墓葬中發現了殘存的彩繪布帛，包括河南省洛陽附近 2 號墓中的一塊寬 3 米、長 4 米的織物殘跡，上面以多種顏色繪製出幾何紋飾，用以覆蓋整個墓穴。[4] 與此墓鄰近的 159 號墓中也發現了一塊掛在壁上的帛畫殘痕。[5] 目前保存最好的商周時期帶有圖像的織物出土於山西省絳縣橫水西周 1 號墓，是蓋在該墓墓主倗伯夫人畢姬棺材上的"荒帷"（圖 10）。"荒帷"是古代作家對棺罩的稱呼，在墓中發現於棺、槨之間。畢姬荒帷由兩幅布帛拼接而成，紅色背景上繡出精美的鳳鳥圖案，無疑以畫稿為本，因此可作為早期繪畫的一項證據。

商周繪畫的另外一種形式是畫在木板上的漆畫。20 世紀二三十年代對河南安陽商代王室墓葬的發掘，使學者們第一次看到並復原了一些這類漆畫，其中包括 1001 號墓中的一件長 3

4　郭寶鈞、林壽晉，《1952 年秋季洛陽東郊發掘報告》，載《考古學報》，1955 年第 9 期，第 94 頁。

5　同上，第 97 頁。

圖 10　鳳紋荒帷。西周，山西省絳縣橫水西周 1 號墓出土織物殘片

圖 11　漆繪虎形。商代，河南安陽侯家莊 1001 號墓出土

米的支架和 1027 號墓中的一面大鼓。墓中牆上和地面上發現的漆畫碎片進一步證實了商代王陵中曾裝有多彩的繪畫壁板（圖11），棺柩上亦曾繪有華麗的動物和幾何花紋。此後各地又陸續發現了一些漆畫遺存，如南方的盤龍城、北方的槀城等地。[6] 由此可見，用漆料繪製圖像的做法在當時非常廣泛，漆畫的基本顏色為黑、紅兩種，形成強烈的色彩對比。我們可以想象當這類製品與閃亮的青銅器及白陶器同時陳列在典禮中時，儘管它們的裝飾圖像相似，但其質料和色彩的對比會帶來豐富的視覺效果。

漆繪的壁板不是當時唯一的建築彩畫形式 —— 從新石器時代起就出現了以礦物或植物顏料在灰泥牆面或地面上繪製的壁畫。最早兩處新石器時代遺存均發現於西北地區，分別在甘肅秦安的大地灣和寧夏固原。[7] 前者距今 5000 年左右，圖像發現於 F411 號房屋地面上，以黑色顏料勾畫出兩個人物的側影，雙腿交叉，相對而立。他們面對著一個規整的長方框，其中似乎放置著一具完整人骨（圖 12）。考慮到這幅畫的地面位置，它可能具有某種巫術用途，象徵著以禮儀或舞蹈撫慰亡靈。這幅畫也使我們聯想起瑞典考古學家安特生（Johan Gunnar Andersson）於 20 世紀 20 年代在甘肅收集到的一隻半山文化陶碗，內部也畫著人的骨骼（圖 13），學者認為含有巫術意義。

6　報道見《文物》，1974 年第 8 期、1976 年第 2 期；《考古學報》，1981 年第 4 期；河北省文物研究所，《槀城台西商代遺址》，北京：文物出版社，1985 年。

7　圖見《中國美術全集・繪畫編 1》，圖版 39，北京：人民美術出版社，2006 年。楊建芳，《漢以前的壁畫之發現》，載《美術家》，第 29 期，1982 年，第 43—47 頁。

圖 12　喪禮圖。新石器時代，甘肅秦安大地灣 F411 號房屋遺址地畫

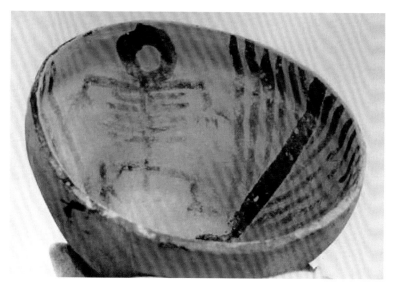

圖 13　人形骨骼陶碗。新石器時代半山文化，瑞典遠東博物館藏

另一處新石器時代建築繪畫遺存發現於寧夏固原的牆壁上，這一傳統被三代時期的都會藝術所繼承。後者的一個重要例證來自陝西省榆林市神木縣石峁遺址，考古發掘顯示這是距今 4000 多年前夏商之交的一個重要城址。自 2011 年開始發掘後，考古學者已在石峁遺址中陸續發現了近 200 塊壁畫殘塊，它們成層成片地分佈在遺址外城東門址內，原來均為房屋建築的裝飾。壁畫圖像以幾何圖案為主，在白灰底上以鐵紅、鐵黃、炭黑和綠土四種顏料繪製（圖 14）。最大一塊殘片 30—40 厘米見方，顏色條紋達 10 厘米寬，說明這些彩畫原來大面積繪於牆面上，形成絢麗的鋪陳效果。石峁時期以後的商周壁畫遺存，在黃河中游都城遺址的地上和地下都有發現。1975 年在河南安陽發現的一塊壁畫殘片長 22 厘米、寬 23 厘米，圖像包括象徵性的神怪動物，內容與同地發現的木板漆畫類似（參見圖 11）。1979 年陝西扶風楊家堡西周墓葬四壁上發現的壁畫殘跡則顯示出連續的菱花紋，接近石峁的幾何紋樣傳統。[8] 這些壁畫都繪製在精心準備的牆面上，做法是先在牆面上抹一層草泥，然後塗以砂漿，用白灰抹平後晾乾，然後在上面製作壁畫。相當數量的考古發現證明，這種 “乾壁畫” 在當時已經成為中國建築繪畫的一項基本技術，被之後兩千年中的壁畫畫工沿用。

　　縱觀以上考古資料，我們發現目前所知的新石器時代繪畫案例均屬於仰韶文化系統，以具有寫實傾向的圖繪形象與抽象裝飾

8　楊建芳，《漢以前的壁畫之發現》，第 43 頁。

圖 14　壁畫殘片。夏商之交，陝西省榆林市神木縣石峁遺址

圖案相結合。商周時期的現存例證則無一表現寫實人物，所繪的動物和鳥類──如山西絳縣的鳳紋荒帷和河南安陽的虎紋漆畫（參見圖 10、圖 11）──具有強烈的宗教神秘主義和程式化特徵，與當時青銅禮器上流行的饕餮、鳳鳥紋屬於同類，而有別於意圖描繪客觀世界的再現型繪畫。看來在漫長的青銅時代中，繪畫的主要功用是輔佐當時籠罩一切的宗教禮制文化，尚不具備自身的圖像傳統。這一情形延續了千年之久，直到公元前 5 世紀左右的東周中期，我們才發現一種新繪畫傳統的出現，它突破了商代和西周森嚴禮儀文化的約束，開始為繪畫藝術的獨立發展營建基礎。

東周、秦、漢

學者往往把東周稱為中國古代的"文化復興",一個原因是當時的儒家竭力主張回歸於西周的禮儀文明。但實際上東周文明 —— 不論是哲學的探究、城市的發展還是視覺藝術的革新 —— 遠遠超越了以往的任何一代,在繪畫藝術上也是如此。許多具有創新意義的例證在春秋戰國之交的公元前 5、6 世紀出現,其中一批珍貴作品發現於湖北隨縣、處在當時楚文化地區的曾侯乙墓,考古文獻稱之為擂鼓墩 1 號墓。

繪畫的獨立:楚文化的突破

　　曾侯乙墓出土的一件作品是一隻鴛鴦形漆盒,在外壁兩側各繪有一幅微型畫面:一面是舞蹈,另一面是奏樂(圖 15)。這件作品雖小但意義很大,因為它表明了繪畫在此時已經獲得空間表達和視覺邏輯上的獨立性。畫者清楚地意識到"繪畫"與"裝飾"的不同功能和視覺效果:兩幅微型圖畫都繪於長方形空白背景上,以畫框明確界定,因此具備了自身的繪畫空間。畫框之外的器表覆蓋以繁密紋飾,在這些紋飾的襯托下,兩幅圖像如同是漆盒表面的兩個窗口,人們透過它們看到宮廷娛樂的場景。

　　從更廣闊的角度看,這件作品反映了東周時期位於長江中游的楚文化漆畫藝術的兩個主要特點:一是多種藝術形式的結合 —— 一件作品往往結合繪畫、器物、裝飾和雕塑等各種因素;二是富於想象的圖像。關於這第二點,鴛鴦漆盒上兩幅微型畫面中的樂師均非人物,而是飛禽走獸。這類奇異形象常見於楚

a

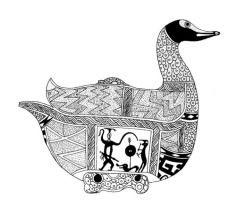

b

左側撞鐘圖

右側擊鼓圖

圖 15（a，b） 彩繪樂舞圖鴛鴦形漆盒及線圖。戰國早期，湖北隨縣擂鼓墩 1 號墓出土

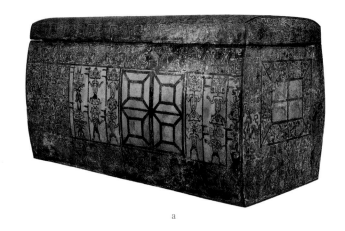

a

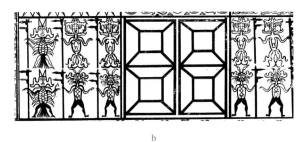

b

圖 16（a，b） 曾侯乙內棺及線圖。戰國早期，湖北隨縣擂鼓墩 1 號墓出土

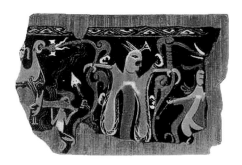

圖 17 漆瑟殘片。戰國，河南信陽長台關 1 號墓出土

圖 18　出行圖漆奩。戰國，湖北荊門包山 2 號墓出土

文化漆畫中，例子包括曾侯乙的內棺（圖 16）和河南信陽長台關 1 號墓出土的漆瑟殘片（圖 17）。學者們認為這些想象力豐富的非寫實形象與楚文化中深厚的巫術傳統有關，屈原在《楚辭》中對遠古傳說和神仙靈怪的生動描寫可說是同一傳統在當地文學中的反映。

　　但幾乎在同一時期，另一類截然不同的繪畫形象也在楚地出現了，其主要特徵是描繪人類在現實生活中的活動。最突出的實例是湖北省荊門包山 2 號墓出土的一個彩繪漆盒上的出行圖（圖 18）。[1] 與隨縣鴛鴦形漆盒類似，這個盒子上的圖繪也包含裝飾性

1　發掘報告見《文物》，1988 年第 5 期，第 1—14 頁。胡雅麗、崔仁義和陳振裕的關於彩繪出行圖漆奩的討論文章，見《文物》，1988 年第 5 期，第 30—32 頁；《江漢考古》，1988 年第 2 期，第 72—79 頁，1989 年第 4 期，第 54—63 頁。

圖 19　以五個部分組成的出行圖展開圖

4　　　　　　　　　　　　　　　　　　　　　　　　　　3

圖案和空間性圖畫兩種因素。空間性圖畫繪於盒蓋立緣，描繪自然環境中的一系列生動人物，構成一個前所未見的複雜時空體系（圖 19）。圖中人物多為側面或背面，後者往往站在離觀者較近之處，或排成一列恭候主人從前面走過，或立在馬車上的男主人之側充當護衛。畫中人物大小有序、層次分明，往往相互重疊，營造出此前的中國繪畫裏尚不明顯的縱深感。而且，繪畫者使用

1

2

5

了五棵枝葉飄動的樹木，將這幅長 87.4 厘米而僅高 5.2 厘米的水平構圖分為五部分，猶如一組橫向展開的連環畫。構圖中只有一處並排出現了兩棵樹，很可能標誌著圖的起點和終點。如果從此處開始往左依次觀看，我們所看到是如下一系列場面：一個身著白袍的官員乘馬車出行（圖 19.1）；馬車的速度加快，侍者在馬前奔跑（圖 19.2）；車漸漸放慢速度，前方有人跪地迎接（圖

19.3）；另一位身穿黑袍者趨前相迎（圖19.4）；車上的官員下車與主人相見，但令人不解的是二人此時卻互換了方位（圖19.5）。

　　與此前的案例比較，這件作品在空間構圖和觀看方式兩方面都顯示出重大的革新。它的結構原理很像是後世的手卷畫，必須按次序逐段觀賞。但與手卷畫不同的是，此時的這種分段表現在很大程度上還是為了適應圓形器物形狀的要求。受到狹長畫面和弧形表面的限制，設計者只能將畫中的人物和場景分成組，佈置在連續的水平構圖中一段段觀賞。這種構圖風格是東周畫像藝術中的一項重大發明，其淵源很可能與春秋戰國之交新出現的一種畫像銅器有關。這種銅器自公元前6世紀起開始出現，隨即受到人們的極大歡迎，在北方和南方的廣大地區內流佈。圓形器表上的圖像或以細線刻劃或鑄造成剪影形狀，常常分層排列，表現貴族生活的種種場景，諸如射箭比賽、採桑養蠶、祭祀典禮、水陸攻戰等（圖20）。當觀者沿水平方向環視器物的弧形器面時，會感到圖中人物也在有節奏地運動。

　　東周繪畫作品大都由集體創作。根據寫於公元前4世紀或公元前3世紀的《考工記》記載，繪畫過程從畫草圖到著色至少包括五個步驟，由具有不同技藝的畫匠分別完成[2]，這表明作坊內已具備標準化的生產程序。但也就在這個時期，個體畫家出現並以其獨立的精神受到人們的賞識。道家哲學家莊子在其著作中記述的一則故事不僅印證了這類畫家的存在，而且有意突出他們作為

2　見《周禮·考工記》。

圖 20（a，b） 宴樂漁獵攻戰紋圖壺及紋飾展開圖。
戰國早期，北京故宮博物院藏

a

b

獨立藝術家的自我意識，這都是以往不曾見到的現象。這則故事說，一次宋元君請人作畫，很多畫家前來應聘。他們都首先向宋元君致以敬意，然後恭順地顯示各自的才能。但最後到來的那位卻不拘禮節，未向主人致意便脫掉外衣，旁若無人地畫了起來。結果宋元君認定此人是"真畫者也"，把任務交給了他。[3] 遺憾的是，有明確作者並且顯示這種獨立性的東周畫作今日已無從得見，但湖南長沙出土的兩幅戰國晚期楚文化帛畫仍使我們看到東周時期繪畫在藝術上新的追求以及與前代的巨大差異。

　　這兩幅帛畫都是墓主肖像，其用途是在葬禮中展示逝者形象，之後埋在墓葬中伴隨遺體。它們根據其圖像內容被定名為《龍鳳仕女圖》（圖 21）和《人物御龍圖》（圖 22）。前者的最主要圖像為一年輕女性，頭髮以絲帶束成向後延伸的螺髻形，眉毛向額角揚起，眼瞼之間的圓瞳賦予她一種凝聚的神情。比起戰國中期的人物畫像，這個形象遠為寫實而且更加"風格化"，通過對細節的誇張強調人物的性別和身份。她的細腰似乎不盈一握，而長裙的下襬則沿地面鋪張地展開，造型猶如一支倒置的寬口喇叭。下襬前部似雲頭揚起，後部則遽縮為一條尖銳的細線，所造成的動勢使人覺得她正在緩緩前行。裙底邊和後部以黑色塗實，與留白的腰帶和繪有紋飾的前裾形成強烈的視覺反差。裙襬尖銳挺拔的輪廓進而與衣袖的寬鬆形狀構成鮮明對比。袖上線描的羽狀花紋把觀者的視線引向女子上方的華麗大鳥 —— 其飾有"目

3　《莊子·田子方篇》。

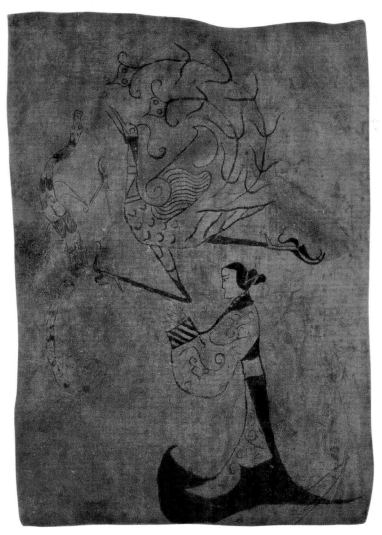

圖 21　龍鳳仕女帛畫。戰國晚期，湖南陳家大山楚墓出土

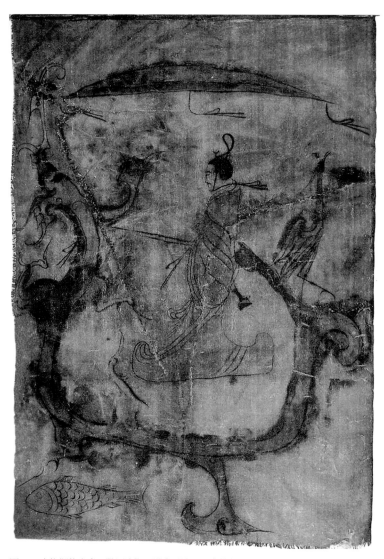

圖 22　人物御龍帛畫。戰國晚期，湖南長沙子彈庫楚墓出土

紋"的尾羽與女子寬袖上的花紋如出一轍，應該非屬偶然。

《人物御龍圖》以一名佩劍男子為中心，此圖在出土時上緣鑲一竹條，條中部裝有繫帶，這是推定這類圖畫在葬禮中被懸掛展示的主要證據。男子形象與墓中死者在性別和年齡上一致，所配的長劍也在墓中發現，都證明畫中人物是死者肖像。圖中此人正手執韁繩，駕馭著一條巨龍或龍舟出行，頸後飄動的繫帶表達出明顯的動感。龍首上揚，張開巨口，龍尾上立著一隻矯健的白鷺，龍下方的游魚象徵了正在經過的水域。

兩幅畫採用了相同的繪畫形式和構圖程式：物象均以墨線勾勒，主體人物為全側面，伴以具有象徵意義的動物和禽鳥。兩件作品的主要區別在於藝術水平的高下。《龍鳳仕女圖》中女性形象較為呆板，輪廓線生硬且粗細不勻，明顯出自一位繪畫生手。反之，繪製《人物御龍圖》的畫家則具有高超的駕馭畫筆的能力：流暢飄逸的墨線令人信服地表現出人物渾圓的肩臂、精緻的冠帽和儒雅的面容（圖23）。如此成熟的藝術形象意味著長期的專業訓練，也透露出畫者對筆墨韻律的追求，使我們想起莊子所說的"真畫者"的故事。實際上，這幅畫中的墨線流暢飄逸、和諧而充滿活力，具有獨特的美感價值，可說是"高古遊絲描"的一個最早範例 —— 這種線描風格為後代藝術家所仿效，也為藝術史家所讚賞。

說到這裏，我們需要稍微停頓一下，反思一下這兩幅畫在更廣闊的中國美術史甚至世界美術史上的價值。我們可以毫不誇張地說，它們是確定以後兩千多年中國繪畫基本性格的重要獨體繪

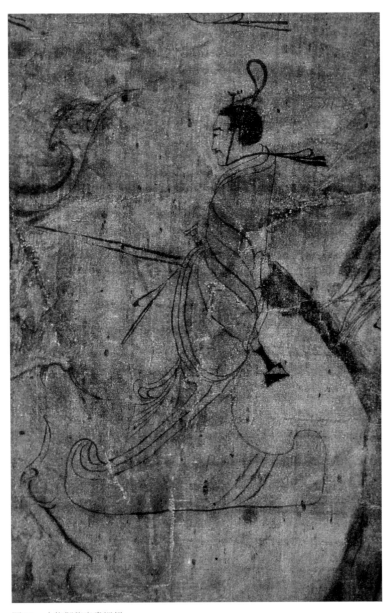

圖 23　人物御龍帛畫細部

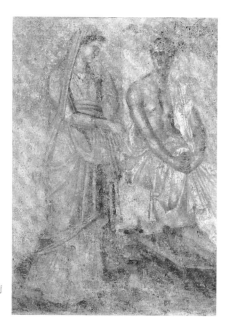

圖 24　葬禮中哀悼的人物。公元前
3 世紀，希臘化時期壁畫局部

畫作品。理解這個意義最直接的方法是將之與同時期的歐洲繪畫
做一比較。圖 24 所示為同一時代（公元前 3 世紀）創作的一幅
希臘化時期壁畫的局部，表現的是葬禮中的哀悼人物。雖然都屬
於喪葬藝術，但這些希臘形象與兩幅楚帛畫在描繪方式和觀念上
完全不同。希臘畫家表現的是人物的三維視覺形象 —— 他們的
肌膚和衣袍在陽光照射下以立體形狀呈現在觀者眼前，而《龍鳳
仕女圖》和《人物御龍圖》則以純粹的墨線表現人物的體態、相
貌、衣冠和內在的 "氣"，外部光線在這裏被忽略不計。畫家追
求的不是對視覺印象進行如實記錄，而是通過繪畫 —— 特別是
線條 —— 去理解和表現客體的本質屬性。具有一些美術史知識

的讀者都會發現，此處我們看到的是中西繪畫以後兩千年平行發展的起點。

第一個高潮：宮室與墓葬繪畫

一個值得注意的現象是，上面介紹的東周繪畫實例 —— 不單是兩幅帛畫，也包括漆畫和畫像銅器，都出土於墓穴而非生活遺址，它們的安置地點和功能反映出禮儀藝術在這一時期的深刻變化。在此之前的西周時期，王公貴族的家族宗廟是放置禮器的主要場所，也是當時最重要的使用和展示藝術品的地點。但到了東周，地方諸侯的實力和權力迅速增長，甚至超過了周王室，他們的宮殿和陵墓成為新的政治中心，同時也成為展示和儲存高級藝術品的主要所在。[4] 這一宏觀轉變使得當時的藝術也發生了兩個總體性的變化，進而對以後的繪畫發展產生了強烈的影響。首先，為宮殿及墓室創造的藝術品取代了廟堂中的禮器；其次，繪畫中的寫實形象代替了象徵性的神怪動物。這兩個變化由於秦漢帝國的建立而得到進一步加強。20 世紀 70 年代發現的秦都咸陽宮遺址，使我們第一次領略到中國古代宮廷繪畫的輝煌。這些巨幅壁畫發現於咸陽宮 3 號宮殿的一條走廊上，其殘存部分描繪了一支由七輛馬車組成的行進隊列，每輛車由四馬牽拉，平伸的馬腿幾

4　關於這一變化的討論，見巫鴻，《從 "廟" 到 "墓" —— 中國古代宗教美術發展中的一個關鍵問題》，載《超越大限 —— 巫鴻美術史文集卷二》，上海：上海人民出版社，2019 年，第 9 — 30 頁。

圖 25　車馬行列。秦，陝西咸陽秦宮遺址壁畫　　　　圖 26　仕女。秦，陝西咸陽秦宮遺址
　　　　　　　　　　　　　　　　　　　　　　　　　　　　壁畫

乎與地面平行，顯示出奔騰的速度（圖 25）。另一處壁畫則表現
了一位身材勻稱、穿著寬裾長裙的宮女（圖 26）。這些墨彩兼備
的形象都在簡單確定輪廓後以大筆繪製，可以被認為是中國繪畫
中"沒骨"畫法的早期範例。

　　如果說這些秦代作品顯示了秦漢帝國早期宮殿壁畫的成就，
那麼湖南長沙馬王堆漢墓出土的多種畫像則可視為漢初墓葬藝術
的傑作。墓地中的三座墓均建於公元前 2 世紀前期，墓內的木製
棺槨由多層組成。埋葬軑侯夫人的馬王堆 1 號墓是三墓中報道最
詳細的一個。與東周墓穴不同，此墓中幾乎處處都有構圖複雜的
畫面，出現在絲質旌幡、木棺表面和明器屏風上，構成一個與墓
葬禮儀功能和象徵意義相輔相成的完整"繪畫程序"。在尺寸遞
減的四口套棺中，第一層也是最外的一層被完全漆成黑色──

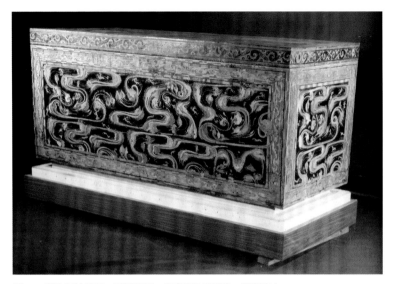

圖 27　黑地彩繪漆棺。西漢初期，湖南長沙馬王堆 1 號墓出土

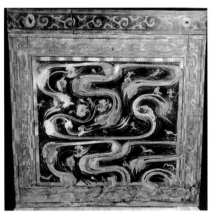

a

b

圖 28（a，b）　黑地彩繪漆棺前檔

這是象徵陰間與死亡的顏色。密封在這具黑棺之內,幾層內棺上的彩繪畫像應是為死者設計而非供活人欣賞,其題材包括死者靈魂在陰間裏受到的佑護和超越塵世的仙界。打開最外層的黑棺,第二層棺也以黑色為底色,但上面繪有流雲紋以及在茫茫宇宙中漫遊的神靈和祥禽瑞獸(圖27)。棺木前端下部正中繪有一個很小的人物,即過世的軚侯夫人。畫者僅僅描畫出她的上半身,似乎表明她正在進入死後的神秘世界(圖28)。第三層棺的底色變為鮮亮的紅色,上面的圖像包括若干神獸和羽翼仙人,輔佐著由三峰組成的崑崙神山(圖29)。

發掘者在第四層即最內一層棺的頂上發現了一幅長約 2 米的帛畫,墓中遣冊(即登記隨葬物的簡冊)稱之為"非衣"(圖30)。學者對這幅帛畫的用途和含義提出了多種解釋,對此有興趣的讀者可以參閱筆者的一篇專文。[5] 從構圖看,這幅畫的 T 形畫面被三條平行線分割為四個垂直排列的空間,頂部和底部的兩個空間分別表現天界和地下,中間的兩個部分描繪軚侯夫人死後的兩個階段。古代禮書把這兩個階段分別稱為"屍"與"柩"。"屍"是遺體未入棺時的狀態,是畫中從下向上第二個畫面的主體,正在受到死者家屬的祭拜(圖31a)。"柩"是死者入棺之後的永恆存在,也就是畫面中心的軚侯夫人肖像的含義(圖31b)。與同樣是長沙出土的東周晚期帛畫比較(參見圖21、圖22),這幅漢

5　筆者不同意把此畫作為招魂工具的看法,一個原因是根據古代禮書,招魂禮在葬禮以前施行,用於招魂的用具不隨死者埋葬。見巫鴻,《禮儀中的美術 —— 馬王堆再思》,載《超越大限 —— 巫鴻美術史文集卷二》,第 223—250 頁。

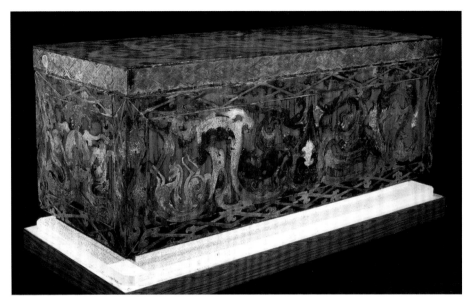

a

b

圖 29（a，b） 朱地彩繪漆棺。西漢初期，湖南長沙馬王堆 1 號墓出土

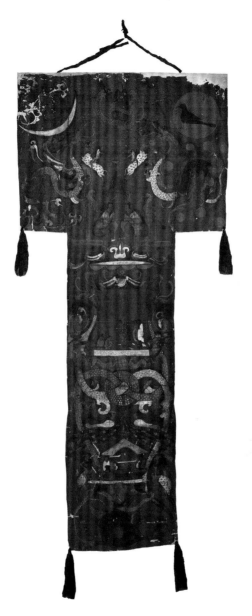

圖 30　"非衣"帛畫。西漢初期，湖南長沙馬王堆 1 號墓出土

初帛畫表現出許多新的藝術特點。從內容上看，它描繪了整個宇宙以及墓主從死亡到復生的過程；在表現手法上，畫家利用疏密關係和尺度變化使畫面具有更明顯的空間感，例如中間兩部分的人物相互重疊，近大遠小，傳遞出畫家對於表現畫面內部空間的重視（參見圖 31a，b）。

相對於馬王堆 1 號墓，對馬王堆 3 號墓，即軑侯夫人之子利豨之墓出土帛畫的研究較少，但這些繪畫作品的重要性絕不亞於前者。[6] 最有價值的是墓中出土的兩組帛畫：第一組專為墓葬所製，包括懸掛在木槨兩壁的兩幅帛畫和覆蓋在內棺上的非衣；第二組包括《導引圖》《"太一將行"圖》等，它們並非為墓葬特製，發現時與一大批竹簡和帛書放在一起。

此墓所出的非衣除中心人物是男子以外，其他部分同軑侯夫人墓的那件相似，說明這是當地喪葬藝術中的一種程式化構圖。掛在外槨內壁的帛畫則不見於 1 號墓，內容也和"非衣"相當不同。這兩幅作品尺寸相當大，其中一幅寬約 1 米、長約 2 米，保存相對完好，由於描繪了大型儀式場面而被稱為《禮儀圖》（圖32）。圖中數以百計的官吏、步兵和騎兵組成若干陣列，從三個方向朝向上部中央描繪的禮儀活動 —— 遺憾的是這部分的具體情節因畫面損傷而不可得知。畫面左下方是舞樂場面，以一架高大的建鼓為中心，兩旁是跳躍擊鼓的樂人。

6　金維諾先生對此畫進行了初步討論，見《長沙馬王堆三號漢墓帛畫》，載《文物》，1974 年第 11 期。對帛畫的綜合研究見陳建明，《湖南出土帛畫研究》，長沙：岳麓書社，2013 年。

a

b

圖 31（a，b） 馬王堆 1 號墓 "非衣" 細部

圖 32　禮儀圖帛畫局部。西漢初期，湖南長沙馬王堆 3 號墓出土

從禮書中我們知道"槨"象徵死者在地下的宅第[7]，掛在槨壁上的這兩幅帛畫的內容 —— 禮儀與出行 —— 應與這一象徵意義有關，描繪的是墓主的生活。值得注意的是，它們與"非衣"的區別不但反映在內容和功能上，同時也顯示在藝術風格上：如果說"非衣"畫像的大多形象是想象性的，具有強烈的象徵性和神秘色彩，這兩幅槨畫則採用了一種寫實的繪畫語言。"非衣"源於東周時期的墓葬帛畫（參見圖21、圖22），槨畫則承襲了楚國漆奩和秦代壁畫的寫實主義傳統（參見圖19、圖25、圖26）並將其發揚光大。特別是《禮儀圖》把大量人群進行了複雜的排列組合 —— 遠處人物面朝外，中景人物以側面表現，近景人物則面朝裏（參見圖32）。雖然沒有採用透視技法，但仍得以明確地表現出畫面內部的巨大空間。

漢承秦制，每位帝王都以精美壁畫裝飾他們的宮殿，這些宮室壁畫可被分為兩大類。[8]一類直接服務於政治和教育目的，如在皇宮裏繪製貢獻卓著的將相肖像以作為文武百官效法的楷模；皇家對儒家思想的推崇也激勵了對儒家道德典範故事和孔子及弟子肖像的繪製，不僅陳列在宮廷裏，也在全國廣為複製。一個這樣的例子是漢明帝（58 — 75 年在位）建立的"畫宮"，其中繪滿儒家經典和歷史故事的圖解，並配以宮廷學者撰寫的說明文字。皇宮中的另一類作品則帶有強烈的宗教色彩。據記載，漢武帝（前

7　見陳建明，《湖南出土帛畫研究》。

8　關於漢代壁畫文獻材料，見邢義田，《漢代壁畫的發展和壁畫墓》，載《歷史語言研究所集刊》，1986 年第五十七本第一分，第 139 — 170 頁；特別有關的是第 142 — 154 頁。

140—前 87 年在位）相信長生不老之術，他接受了方士的建議，以"像神"的圖像裝飾宮殿和器具，以便吸引諸神降臨。他還命令畫師在甘泉宮內描繪了天帝、太一和其他神祇。

所有這些地面上的建築壁畫都隨著木結構宮殿的坍塌而化為烏有。就在半世紀以前，漢畫研究由於缺少實物證據還不得不依賴於畫像磚和畫像石，但此後的考古發掘已使這種局面大大改觀，除了越來越多的帶有彩繪畫像的漆器、陶器和銅鏡被發掘出土，墓葬壁畫也已經成為研究漢代繪畫的最重要資料。這種壁畫的出現是美術史上的一個重要事件，其根源是墓葬建築形制在西漢中後期發生的一個巨大變革。

簡言之，直至漢代初期，中國墓葬的主要形式是"豎穴墓"，在垂直墓穴底部安置木構棺槨。這種墓葬中的繪畫作品因此只可能是棺畫、帛畫和畫像器物，如馬王堆墓葬所示。"橫穴墓"從公元前 2 世紀晚期開始出現，其結構更加接近實際生活中的住宅，具有門道和寬敞的墓室，在牆壁上製作壁畫遂成為可能。墓葬壁畫的早期例子見於廣州南越王趙眜墓和河南永城的梁王墓，均建於公元前 2 世紀後期。前者在前室四壁和頂上繪有朱墨兩色雲紋圖案；後者在主室南壁、西壁和頂部繪有大型彩色畫幅，在聯璧菱紋邊框內表現飛龍、仙山、鳳鳥、白虎、雲氣等題材（圖33）。後者保存情況較好，是墓葬壁畫產生時期的最佳例證。[9]

9　見鄭岩，《關於墓葬壁畫起源問題的思考——以河南永城柿園漢墓為中心》，載《故宮博物院院刊》，2005 年第 3 期，第 56—74 頁。

圖 33　雲龍壁畫。西漢中期，河南永城的梁王墓

　　這兩座諸侯王墓都以巨石建造，工匠在石材表面塗抹"地
仗"，在上面繪以圖畫。當橫穴墓進一步普及後，燒製的實心磚
和空心磚成為更流行的建築材料，特別是中小型墓更是如此。這
類墓葬大都含有一個主室和若干耳室，以放置棺槨和隨葬品，壁
畫常繪於特意選擇的地點，如主室牆壁、門楣、山牆、墓頂主樑
等處。一組著名的早期壁畫見於河南洛陽卜千秋及其夫人墓中，
其年代約為公元前 1 世紀中葉。[10] 墓室後壁上繪著驅鬼的方相氏及
青龍、白虎；對面的門額上現出一座神山，上方繪有人頭鳥身的
神鳥 —— 牠是吉祥的象徵，也是引導亡靈升天的使者。狹長中
樑上的畫面最為複雜 —— 一端是伏羲和太陽，另一端是女媧和
月亮，二者象徵著陰陽兩種相對的宇宙力量，其間又佈滿神獸、
神鳥及神人（圖 34）。有意思的是緊接伏羲和太陽之後繪有一幅
墓主夫婦升天圖，圖中女主人乘三頭鳳凰，男主人乘長蛇，正在

10　卜千秋墓發掘報告見《文物》，1977 年第 6 期，第 1—12 頁。有關該墓壁畫的討論見：陳
　　少豐、宮大中，《洛陽西漢卜千秋墓壁畫藝術》，載《文物》，1977 年第 6 期，第 13—16
　　頁；孫作雲，《洛陽西漢卜千秋墓壁畫考釋》，載《文物》，1977 年第 6 期，第 17—22 頁。

圖34　天象圖。西漢晚期，河南洛陽卜千秋墓頂部壁畫

圖35　卜千秋墓頂部壁畫細部（摹本）

飛向仙界（圖35）。我們對這些繪畫題材和形象並不完全陌生，馬王堆墓中的棺畫同樣表達了祈神賜福的類似願望，希望保佑死者在黃泉路上無險無阻，早日升入仙界，得到永生。不同的是，這些形象在馬王堆墓中只是繪在葬具和帛畫上，而在卜千秋墓中則與建築空間結合：墓室的頂部自然象徵著上方的天空，為描繪天界和升天題材提供了最合邏輯的位置；而牆壁和山牆上的壁畫則以祈福和驅魔的題材為主。由此看來，這些壁畫的意義不但在於其畫面的內容，還在於它們把墓室轉化為死者在黃泉下的理想世界。

從其求仙和辟邪的題材來說，卜千秋墓繼承並發展了漢代初期的墓葬藝術。洛陽郊外燒溝附近的 61 號墓約建於同一時期，但反映了西漢晚期墓葬壁畫中的另一趨勢，將地上宮室中的壁畫移至地下墓室之中。[11] 這個墓葬中有三幅引人注目的橫構畫面，除頂樑上所繪的天象圖外，分別位於墓室後牆和隔牆橫樑內側。學界對墓室後牆上壁畫的內容看法不一，一些人認為它描述的是漢代歷史中的“鴻門宴”故事，另一些人則認為中間那個像熊一樣的形象不可能是故事的主角項羽，而可能是傳說中驅疫辟邪的方相氏。[12] 隔牆橫樑壁畫的內容則比較容易斷定，右側描繪的是“二

11 發掘報告見《考古學報》，1964 年第 2 期，第 107—125 頁。

12 有關該壁畫的討論文章包括：郭沫若，《洛陽漢墓壁畫試探》，載《考古學報》，1964 年第 2 期，第 1—7 頁；齊皎瀚·查理斯，《一座洛陽漢代壁畫墓》，載《亞洲藝術》30（1968），第 5—27 頁。Jonatha Chaves, "A Han Painted Tomb at Loyang," *Artibus Asiae*, Vol.30, No.1(968), pp.5-27.

圖36　二桃殺三士。西漢晚期，河南洛陽燒溝 61 號墓壁畫

桃殺三士"的歷史故事（圖 36）。這個故事講的是東周時期齊
國的公孫接、田開疆和古冶子三人以勇力聞名，但是隨著名聲增
大，三人變得驕橫跋扈，使齊國國君感到了威脅。上大夫晏嬰想
出了一個除去他們的計策：將兩個桃子賜予三位勇士，讓他們論
功食桃。果然，公孫接和田開疆為爭奪桃子打了起來，但又都為
自己的貪婪而感到無地自容，隨即自殺；接著，古冶子也為了忠
於友情而自刎。雖然這個故事的主要目的是宣揚儒家忠君、友善
的倫理道德，但其富有戲劇性的描述使它成了漢代民歌和喪葬繪
畫的流行題材。[13]

13　現存美國克利夫蘭美術館的一幅來自洛陽的壁畫描繪了同樣的主題。

燒溝 61 號墓中壁畫並沒有表現這個故事的所有情節，而是集中於最富戲劇性的一瞬，即兩位勇士在自殺前的爭辯；其他人物如齊國國君和晏嬰，均在一旁觀看。這個情節的選擇顯示出畫師對故事的倫理含義並不是太關心，他所著意的是對勇士個性的刻畫，以近乎漫畫的方式表現三個勇士的形象，其誇張的身體動態和面部表情生動地反映出他們目空一切、驕橫跋扈的性格。這個畫面，以及左邊描繪的孔子和老子探訪神童項橐的畫面，成為東漢時期繪畫常見的題材。雖然它們與希求永生或靈魂升天等喪葬題材沒有直接關係，但其出現在墓中的原因並不難理解：由於橫穴墓以地面建築為藍本，漢代宮室壁畫中經常表現的歷史題材便很自然地轉移至地下以陪伴死者。

　　主顧或 "贊助人" 的作用是藝術史研究中的一個重要問題，但他們在這些早期墓葬壁畫創作中的作用尚待探討。從畫作廣泛多樣的題材看來，其選擇似乎取決於死者家屬的好惡，而非跟隨著某種固定的官方程式。上面談到的卜千秋墓和燒溝 61 號墓代表了兩種題材類型，分別以求仙和歷史故事為主，另兩座墓葬則反映出其他兩種選擇。兩座墓之中，位於西安交通大學校園中的一座發現於 1987 年 [14]，墓中最大一幅壁畫描繪的既不是成仙旅行也不是歷史故事，而是一幅令人驚歎的十分詳盡的圓形天象圖，鋪滿了拱形墓室的頂部（圖 37）。外圍的圓形寬帶中包含了

14　陝西省考古研究所、西安交通大學，《西安交通大學西漢壁畫墓》，西安：西安交通大學出版社，1991 年。

圖 37　天象圖。西漢晚期，陝西西安交通大學漢墓壁畫

二十八宿和白虎、青龍、朱雀、玄武四方神圖像；太陽與月亮在環帶內的區域中相對，四周圍繞著翺翔於彩雲間的仙鶴和大雁。巨大的波浪紋橫陳於相互連接的三面牆壁上，似乎代表山川大地，生動逼真的動物圖像出沒其間。類似的圖像在西漢時期通常用來裝飾博山爐和其他器物，但在此處被放大用於建築裝飾。此墓與卜千秋墓和燒溝 61 號墓的另一個不同之處在於，它不是將壁畫繪於墓室的部分牆面和頂樑上，而是以顏色鮮明的圖像覆蓋所有牆面，把建築空間轉化為一個完整的繪畫空間。

另一座墓葬坐落在西安理工大學新校園，離前一座墓 3 公里左右，於 2004 年發現。[15] 墓中壁畫也遍佈牆壁及券頂，在發掘之初色澤如新，為我們提供了有關繪畫程序的寶貴材料。根據發掘者觀察，繪畫的過程是先在磚壁上刷一層白膏泥，在上面以墨線起稿，隨時進行調整和修改，然後填充以紅、藍、黑等顏料。一些壁畫帶有明顯的初稿和修改的多重墨線，看得出來畫師在繪畫過程中不斷改正和提煉，以傳達出更準確的形象和更強烈的動感（圖 38）。墓中雖有羽人和升仙等形象，但最引人注意的是主室東西壁上的大幅繪畫。東壁繪狩獵、車馬出行等場景；騎著不同顏色駿馬的武士引弓射箭，追逐著倉皇而逃的奔鹿。西壁上的數幅畫中，兩幅分別表現男子圍觀鬥雞與女子觀賞舞蹈，後者是目前所知早期繪畫中描繪女性生活場景的最大型構圖（圖 39）。

15 孫福喜、程林泉、張翔宇，《西安理工大學西漢壁畫墓初探》，載《西北大學學報（哲學社會科學版）》，2005 年第 3 期，第 46—49 頁。

圖 38　騎射圖。西漢晚期，陝西西安理工大學新校園漢墓壁畫

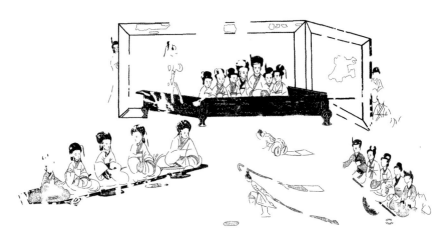

圖 39　觀舞圖。西漢晚期，陝西西安理工大學新校園漢墓壁畫

眾多女性人物被組織進一個精心設計的三維空間，畫面上部是一座碩大屏風，立在廳堂當中屏蔽了後邊更為私密的場地。屏風前是一架帶護欄的大榻，上面端坐著體型明顯加大的女主人，由六名女子在兩旁陪伴。十名賓客——她們也都是女性——分成兩組坐在屏前的兩架長條矮榻上。兩榻左右相向，構成的"八"字形造成向室內空間延伸的感覺。這三組人物都面向中間的一塊空地，一名嬌小的舞妓正在那裏揮動長袖表演舞蹈，另一女子則似乎匍匐在地。整幅畫具有強烈的寫實性與空間感，可作為描繪日常生活的第四類墓葬壁畫的卓越代表。

黃泉下的圖像世界：東漢墓葬壁畫

　　回顧以上討論的戰國和西漢初年實例，我們發現西漢晚期墓室壁畫反映出一個值得重視的現象，即繪畫藝術中心的轉移。公元前 1 世紀之前的繪畫作品多出自南方，與楚文化的關係尤其密切；而公元前 1 世紀之後的壁畫墓則均發現於北方，特別是在西安、洛陽的京畿地區。[16] 這一變化證實了文字記載中有關漢代皇室大力鼓勵繪畫的說法，進而解釋了官方意識形態對墓葬壁畫內容及風格的影響和滲透。這方面較為典型的一個例子是洛陽金穀園發現的一處新莽時期墓葬。[17] 西漢和東漢之間的新朝是中國歷史上

16 已發現屬於這一時期的墓葬中，只有位於甘肅武威的一處不處於中心地區。見《中國美術全集·繪畫編 8》，第 2—4 頁。

17 發掘報告見《文物資料叢刊（9）》，北京：文物出版社，1985 年，第 163—173 頁。

圖 40　五行圖案。新莽時期，河南洛陽金穀園墓葬墓頂裝飾

壽命甚短的一個朝代，立國皇帝王莽以“五行”（金、木、水、火、土）相生相剋的理論證明自己是真命天子，修建了按照五行方位佈置的“明堂”，五行圖形也出現在當時流行的銅鏡和建築裝飾中。金穀園壁畫明確反映出這個潮流對墓葬藝術的影響：墓中後室的牆上繪有青龍、白虎、朱雀、玄武四方神和其他神獸；前室頂部有五個圓形乳突，周邊以顏色勾出圓環，以此構成“五行”圖式（圖 40）。

公元 1 世紀初出現的另一個流行繪畫主題是西王母和她的仙界。對西王母的信仰在西漢末年極為高漲，發展成一個規模宏大

圖41　西王母和玉兔。新莽時期，洛陽偃師高龍鄉辛村墓壁畫

的群眾運動。統治階層隨即對這一群眾信仰加以利用，如太皇太后王政君 —— 她是王莽的姑母 —— 在新朝建立之初被崇奉為"聖女"，她的誕生被說成有"陰精女主聖明之祥"，大眾拜祠西王母的活動也被解釋成是上天支持新莽政權的瑞象。新朝和東漢初期出現的大批西王母畫像應與這一政治宣傳有關。[18] 這些畫像中的一幅見於洛陽偃師高龍鄉辛村新莽墓，其中的西王母拱手坐於雲上，朝向一隻巨大的搗藥玉兔（圖 41）。[19] 另一幅發現於陝西定邊縣郝灘 1 號墓中，寬達 2 米以上，是目前所知西王母畫像中之最宏大者（圖 42a）。[20] 被稱為《拜謁西王母樂舞圖》的這幅壁畫位於墓室西壁後半部，靠近繪有墓主夫婦像的後壁。墓主肖像的寫實風格反映出對現實人物的貼切觀察（圖 43），而《拜謁西王母樂舞圖》則表現出馳騁的藝術想象，以接近現代卡通畫的誇張手法描繪出一個超現實的魔幻境界。這幅畫面的左端是西王母和

18　馬怡，《西漢末年"行西王母詔籌"事件考 —— 兼論早期的西王母形象及其演變》，載《形象史學研究》，2016 年第 1 期，第 29—62 頁。對於西王母畫像的一項最近綜合研究，見巫鴻，《中國繪畫中的"女性空間"》，北京：生活・讀書・新知三聯書店，2019 年，第 34—60 頁。

19　洛陽市文物管理局、洛陽古代藝術博物館，《洛陽古代墓葬壁畫》（上卷），鄭州：中州古籍出版社，2010 年，第 104 頁、第 112 頁圖 14。

20　由於這個墓是在修建高速公路時發現的，發掘過程非常倉促，目前只有一份非常簡單的報道。見陝西省考古研究所、榆林市文物管理委員會，《陝西定邊縣郝灘發現東漢壁畫墓》，載《考古與文物》，2004 年第 5 期，第 20—22 頁。較好的一組圖片和畫像位置發表於陝西省考古研究院，《壁上丹青：陝西出土壁畫集》（上冊），北京：科學出版社，2009 年，第 47—79 頁。對其壁畫的分析見呂智榮，《郝灘東漢壁畫墓升天圖考釋》，載《中原文物》，2014 年第 2 期，第 86—90 頁。

圖 42a　拜謁西王母樂舞圖。新莽至東漢早期，陝西定邊縣郝灘 1 號墓壁畫

她的仙境（圖 42b）：這位女神頭戴玉勝，雙手置於身前，由兩
名仙女在兩旁扶持。她的寶座是一朵碩大高聳的蘑菇，很可能是
傳說中的靈芝。在這朵巨蘑的兩旁又各升起一朵較矮的蘑菇，上
邊站立著仙人和瑞獸。這三朵蘑菇和相伴的朱色仙草從一帶奇異
的山巒中升起。山共五峰，均作尖頭高聳的竹筍形狀，在不同底
色上繪出螺旋紋樣。這組表現西王母及其仙境的圖像佔據了畫幅
左端的豎直空間，畫幅右部則被分成上下兩個區域，分別表現各
路神仙晉謁西王母的行列和一場宏大的神奇樂舞。樂舞場面至少
由四組形象組成：在各類動物組成的三個大型樂隊的環繞中，一
條婀娜矯健的白龍和一隻揚臂抬腿的蟾蜍在西王母的寶座前相向

圖 42b　拜謁西王母樂舞圖（局部）。

圖 43　墓主肖像。新莽至東漢早期，陝西定邊縣郝灘 1 號墓壁畫

起舞。（見圖 42a）

　　根據新獲得的考古材料，描繪自然環境的大幅風景畫也出現
於這一時期。在陝西靖邊楊橋畔渠樹壕 2 號墓的後室裏，一幅巨
幅山水佔據了後壁彩繪橫枋下的整個牆壁。橫貫畫面中部的是一
道彎曲的白色河水，水中有潔白的鳧鴨，岸旁站立著剪影般的黑
鶴。河水把畫面分成前景與遠景，均充滿由高低錯落山峰組成的
蜿蜒山脈。山坡上生長著枝葉茂密的綠色高樹，山谷中散佈著形

體細小的人物和牲畜。[21] 在圖像和繪畫風格上，這幅作品中的山巒與我們在以往繪畫中所見的仙山有很大差異，後者形狀奇異，或為三峰或呈蘑菇形，與自然中的山巒迥然有別，以此顯示出它們的神異。而渠樹壕 2 號墓中的山水畫則基於對現實世界的觀察，其目的是給墓主人創造一個熟悉的地下世界。同樣風格的寫實風景畫在東漢初期繼續發展，如在山西省平陸縣一座公元 1 世紀墓葬中也發現了一幅鳥瞰式山水壁畫，其中層層山巒覆蓋著茂密的植被，群山和附近田園構成了一幅耕牧景象（圖 44）。

迄今為止，考古發現的東漢前期壁畫墓屈指可數。即便是繪有風景的平陸墓葬也規模不大，長僅 4.65 米，寬僅 2.25 米。雖然我們不能由此而斷定這一時期不存在大型壁畫墓，但其稀少也可能有一個具體原因，即越來越多的東漢墓葬以作坊生產的畫像石和畫像磚為裝飾，導致由專人繪製的墓葬壁畫數量減少。從目前掌握的材料看，自東漢建立伊始，石刻和石雕就成為喪葬裝飾的主要形式。帝王們開始為自己修造石砌的地宮，中小型畫像石墓也大量出現在當時重要的政治文化中心，特別是現今的河南、山東一帶。一些畫像石墓和享堂以線刻圖像模仿壁畫，一個典型實例是俗稱 "朱鮪享堂" 的位於山東金鄉的一座 2 世紀墓地祠堂中的宴樂圖，其構圖和雕刻技巧顯示出與彩繪壁畫的密切關係：匠人以鑿為筆，用流暢的線條刻出人物、用具，以及建築物的樑

21 陝西省考古研究院調查資料，待發表。參見鄭岩，《妙跡苦難尋，茲山見幾層 —— 早期山水畫的考古新發現》，載《看見美好：文物與人物》，北京：人民美術出版社，2017 年，第 98 — 117 頁。

圖 44　耕作放牧。東漢初期，山西平陸棗園漢墓壁畫。楊陌公臨摹

a

圖 45　宴樂。2 世紀，山東金鄉朱鮪享堂線刻。費慰梅臨摹

柱裝飾。整體構圖以飲宴場面為中心，飲宴畫面以大型座榻為中
心對稱安置，榻後的圍屏將飲宴者與侍者和樂者分隔開來（圖
45）。論者曾認為這是中國畫像藝術中首次對大型三維室內建築
空間的成熟表現。[22]

22　見費慰梅（Wilma Fairbank），《理解漢代壁畫藝術的一個結構性論匙》（A Structural Key to
　　Han Mural Art），載《哈佛大學亞洲學學刊》（*Harvard Journal of Asiatic Studies*），7.1（1942 年），
　　第 52—88 頁。

b

　　墓室壁畫於 2 世紀中葉復興。從這一時期的考古材料得知，
飾有壁畫的墓葬日益增多且分佈廣泛。其規模既非尋常，繪畫風
格與題材也有許多創新。這些墓葬往往為多室墓，一般屬於高官
或豪富之家。例如，河南密縣打虎亭 2 號墓的墓主很可能為當地
太守張伯雅或其親屬。該墓中室有一幅巨大的宴飲百戲圖，寬達
7 米多，描繪一場盛大的宴席，坐在帷帳中的主人和數十名賓客

邊宴飲邊觀看豐富多彩的百戲。[23] 大型墓葬中的壁畫往往在內容上各不相同，不像同時期畫像石那樣具有更強的公式化傾向。主要原因應該是大多數畫像石和畫像磚是在作坊中按照流行畫樣製作的，而墓葬壁畫則是畫師和助手根據雇主的特定要求在墓室中直接繪製的。因此雖然畫像石數量很多，但同一地區的產品風格趨於一致，圖像內容的重複率也很高。而墓葬壁畫則非常鮮明地顯示出主顧的特殊興趣和畫師的個人風格。已發現的東漢後期壁畫墓約二三十處，以下三座或可反映出這一時期墓葬壁畫之間的某些重要異同。

第一座墓葬於 1971 年在河北安平發現，墓室牆上的題記顯示該墓建於 176 年。[24] 一些學者根據入口處題寫的 "趙" 字，推測死者可能是漢靈帝年間（168－189 年在位）最有勢力的太監趙忠的親屬，原因是趙忠為安平人。[25] 墓的地下部分由十個相連的墓室構成，全長 22 米餘。壁畫只出現在入口附近的三個相通的墓室中，相當於死者生前宅邸中的前廳及相連房屋。與此位置相符，壁畫的內容主要表明死者身份。中室繪有由一百多名步騎兵和七十二輛車組成的隊列，在牆面上構成四個並排的橫列。在漢代，官員的車乘數量是按官階嚴格規定的，此室中的壁畫顯然是表明死者顯赫的社會地位。中室南牆上的門通向旁邊的側室，其

23 發掘報告見《文物》，1960 年第 4 期，第 51—52 頁；《文物》，1972 年第 10 期，第 49—55 頁。

24 發掘報告見河北省文物研究所，《安平東漢壁畫墓》，北京：文物出版社，1990 年。

25 河北省文物研究所，《安平東漢壁畫墓》，第 35 頁。

圖 46　墓主像。東漢後期，河北安平漢墓壁畫

圖 47　塢堡。東漢後期，河北
安平漢墓壁畫

中繪有死者肖像——體魄健壯、儀態尊貴的他坐在華蓋之下，
雙眼鎮定地注視著前方，對左側向他行禮的官員視而不見（圖
46）。與這幅肖像相向的對面牆上繪有一個相當寫實的建築群，
表現的應該是墓主生前的府第。這個建築群為高牆所包圍，房屋
之上聳立著一個望樓，整體猶如一座塢堡（圖 47）。進入到第三
室，訪問者看到四面牆上並列著眾多官員，坐在席上互相交談，
應是墓主的下屬或幕僚。

　　安平墓葬壁畫旨在突出墓主生前的顯赫地位，這一目的通過

寫實繪畫風格得以實現，壁畫中的墓主肖像尤其表明東漢肖像畫達到了很高水平。與漢代石刻中的程式化人物形象不同，這幅肖像力圖再現人物的體貌和內在性格。它也不同於較早帛畫中的側面肖像（參見圖 21、圖 22、圖 31），墓主在這裏以正面形象出現，直接面對觀者並與之互動。塢堡圖是一幅成熟的古代界畫，在藝術水平上可與對面的肖像平起平坐。最令人驚奇的是，畫師採用了透視技法以俯視角度描繪這組建築，將屋頂和院牆的線條逐漸向內匯聚，以造成強烈的縱深效果。這種對空間的表現在早期中國繪畫中相當罕見。

河北望都 1 號墓的壁畫也以墓主的社會政治地位為表現對象，但表現方式卻與安平墓有重大差異。[26] 此墓中沒有畫墓主肖像，但在入口及前室兩壁繪有向前躬身的各級僚屬，彷彿正在向一位無形的上司致敬。在這些人像的下方畫著象徵祥瑞的飛禽走獸和器物，這些壁畫因此具有兩種相互補充的功能：下屬官員的在場突出了墓主的權威，象徵吉祥的鳥獸則表明他的卓越成就和高尚道德品性。而且，安平漢墓中的儀仗行列、墓主肖像和塢堡建築構成一系列複雜的構圖，而望都壁畫中的人物、動物和器物則是佔據獨立空間的個體形象，屬於漢代藝術中的 "圖錄式" 風格。[27] 繪於連通前室與中室的墓道中的 "主記史" 可作為這種風格被藝術化的一個範例（圖 48）。這個 "自給自足" 的獨立人像被

26 發掘報告見中國歷史博物館，《望都漢墓壁畫》，北京：中國古典藝術出版社，1955 年。

27 關於這種圖像風格的討論，見巫鴻，《武梁祠 —— 中國古代畫像藝術的思想性》，北京：生活·讀書·新知三聯書店，2006 年，第 94 — 102 頁。

圖 48　主記史。東漢後期，
河北望都 1 號漢墓壁畫

安置在一方座榻上，座榻沿地面水平方向向後延伸，精確的輪廓
好像是用尺子繪製的。人物面部和衣袍的繪畫技術亦非常高超：
畫家採用了線描與暈染相結合的方法 —— 這在描繪衣服的紋褶
時顯得尤為突出，以瀟灑的墨染造成強烈的立體感，寫意的風格
在漢代壁畫作品中十分突出。

　　望都墓葬中的人物形象和飛禽走獸可說是少而精，因此與我
們的第三個例子形成了鮮明對照 —— 在這座位於內蒙古和林格
爾的大型墓葬中，連續的壁畫將大量人物、建築、山水圖像融入

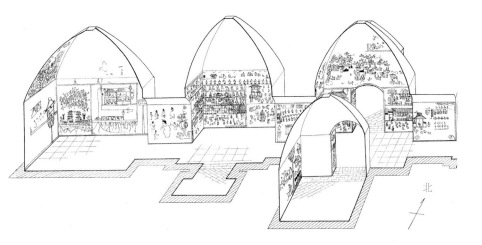

圖 49　內蒙古和林格爾漢墓結構。東漢末年

一個宏大的圖像程序。[28] 創作這些圖像的畫師從不聚焦於單獨人物或建築，而是用簡率的筆法勾勒出 "百科全書" 一般的圖景。這座墓葬建於 2 世紀末，由六個墓室組成 —— 中軸線上有三個主室，又從前室和中室開出三個側室（圖 49）。從結構上來說它同安平墓葬沒有多大區別，不同之處在於它的三條甬道和六個墓室中均繪有壁畫，畫面數量達 57 幅之多。從入口通向前室的甬道兩側所描繪的 "幕府門" 與手持武器的門吏開始，這些壁畫描繪了墓主一生中不同時期的仕途經歷，從孝廉到員外郎、西河長

28　發掘報告見內蒙古自治區博物館文物工作隊，《和林格爾漢墓壁畫》，北京：文物出版社，
　　1978 年。

a

b

圖 50（a，b） 過橋。東漢末年，內蒙古和林格爾漢墓壁畫及摹本

史、行上郡國都尉、繁陽縣令，直至使持節護烏桓校尉。配以墨書題記，實際上構成死者的一部圖繪仕宦傳記。

中室門楣上方描繪一過橋隊列，橋下三人正乘船渡河，一行題記表明此為"渭水橋"（圖 50）。山東蒼山的一座東漢畫像石墓中刻有一個相似的過橋場景，從其題記可知象徵著送葬的行列。[29] 但和林格爾壁畫過橋的人馬之上又寫有一則"七女為父報仇"的題記，可能是民間畫家把"過橋"母題與一個歷史故事進行了結合，這在漢代畫像中是經常發生的情況。渭水位於漢代首都長安以北，前往皇家陵墓必須越過此河，因此被借喻為生死之間的分野。這個解釋有助於說明和林格爾墓中各部分壁畫的不同寓意：前部的壁畫頌揚死者在塵世的成就，中部和後部的壁畫則描繪他在理想化的死後世界中的情景。中部繪有墓主夫婦置身於古代聖賢、節孝人物、貞婦烈女、賢臣名將等儒家典範之中，以及表明死者高風亮節的瑞獸神鼎。後室壁畫描繪墓主夫婦的富裕家居生活，他們僕從成群，大片的農田象徵著他們在陰間擁有的巨大財產，室頂所繪的四方神靈則重構出地下的宇宙。聯合起來看，前部以傳記體裁表現墓主往昔的一生，後兩個部分則寓示著生命的無限延續：他被描繪為儒家永恆道德的楷模，同時享受著超驗世界中的富足生活。

29 詳細討論見巫鴻，《超越"大限"——蒼山石刻與墓葬敘事畫像》，載《超越大限——巫鴻美術史文集卷二》，第 295—320 頁。

三國、兩晉、南北朝

公元 220 年東漢滅亡，結束了中國長達 400 年之久的統一局面。此後的 360 年是中國歷史上最混亂的時期之一。除西晉時期出現過短暫的統一以外，全國許多地區均被地方政權控制，有些由漢人掌權，有些由邊地民族建立，朝代的更迭令人目不暇接。總的說來，推動這一時期文化藝術發展的力量不再是統一和秩序，而是多樣性和地區之間的交流。

　　學者們往往以當時的兩種社會現狀解釋新出現的藝術現象。首先，政治的動盪和心理上的不安全感促使人們在宗教中尋求解脫，佛教和佛教藝術因此大興。中國人建造出偉大的佛教石窟，包括以輝煌的壁畫和彩塑聞名於世的敦煌莫高窟。佛教藝術的興起標誌著中國藝術的一個新開端 —— 與家庭和個人崇奉的祖先崇拜和神仙信仰不同，這種新的宗教和宗教藝術宣揚佛家的普世教義，把不同民族和社會地位的人們納入一個統一的思想和圖像體系。雖然漢代墓葬中已可看到對佛教圖像的吸收，但佛教藝術作為一個獨立的藝術傳統直到南北朝時期才得以真正建立，一方面受到皇室及地方政權的庇護，另一方面也得到廣大民眾為求解脫而提供的贊助。人們希圖通過捐贈錢物、修寺建窟和求神拜佛積蓄功德，以求最後在佛國裏得到永生。在這種氛圍中，佛教藝術的引進和傳播形成一場浩大的群眾運動，其狂熱程度與波及之廣在中國藝術史上可稱罕見。

　　再者，隨著統一帝國的消失，正統儒家禮教也迅速失去了原有的感召力，許多文人轉而以佛教和道教作為精神寄託，並通過談玄論道、彈琴賦詩、揮毫書畫表達個人的思想與情感。這種新

的精神取向和知識興趣對藝術發展具有極為重要的意義，甚至把中國藝術史在宏觀意義上劃分為兩個階段。在此之前，就像本書前言中談到的，無論是商周銅器還是漢代壁畫，我們現今稱之為"藝術"的這些作品都是為了適應人們日常生活的需要或宗教、政治目的而創作的。它們由無名工匠們通過集體勞作完成，其題材與風格的變化首先取決於廣泛的社會思想的變遷而非不同的個人喜好。這種情況在 3—4 世紀發生了變化：受過教育的藝術家登上了歷史舞台，藝術開始具備個體精神與風格；藝術鑒賞家和評論家隨即出現；收藏繪畫也在王室和社會名流中成為時尚。卷軸畫的出現使繪畫不再依附於實用建築和器物，成為一門獨立的藝術。

　　然而，這一時期的藝術絕非與往昔沒有聯繫。佛教壁畫和卷軸畫經常從傳統藝術中吸取養分；而古老的本土藝術傳統 —— 特別是墓葬壁畫和石刻 —— 也在自身發展過程中不斷借鑒佛教藝術和卷軸畫的主題與風格。所有這些因素，包括政治上的分裂與動亂、各地區的相對獨立，以及不同藝術傳統的形成及相互影響，使這一時期的繪畫藝術呈現出極為紛紜複雜的面貌。317 年西晉滅亡之後，中國大地以淮河為界分為兩大地理、民族及文化區域。北部先後由不同民族建立了十六國和北魏、東魏、西魏、北齊、北周，史稱北朝；南部先由晉室遷至長江下游建立了東晉，之後在那裏相繼出現了宋、齊、梁、陳四個朝代，史稱南朝。這兩個地區的繪畫遵循著不同道路發展，然而藝術主題與風格的傳播以及相互之間的借鑒與交流，也促成了繪畫語言的不斷

融合，為中國繪畫在隋唐時期的發展奠定了基礎。

地域中心及其互動：北朝墓葬壁畫

　　墓葬壁畫在北方依然流行，但社會動亂使中原地區在漢朝
覆亡後成為一片廢墟：古都圮毀，農田荒蕪，人民遭受搶擄與
殘殺。曾是古老華夏文明中心的中原不再具有昔日的繁盛，倒
是在東北和西北這兩個相對偏僻的區域裏保存了墓葬壁畫的傳
統 —— 許多中原人在 3 世紀和 4 世紀為逃避戰亂移居到那裏。
遼陽是漢代遼東郡的轄地，此處發現的魏晉時期的石築墓葬保存
了東漢墓葬壁畫中的熟悉題材，包括死者肖像、戰車隊列、舞樂
表演、耕獵場景，以及繪於墓頂的天象圖等。[1] 這些壁畫的保存狀
況大都不甚理想，但一個例外是位於今朝鮮安岳的 3 號壁畫墓。
一則題記寫明墓主是十六國時期前燕將領冬壽，於 336 年前燕貴
族之間發生內訌時率部下和族人奔至安岳，在那裏生活到東晉升
平元年（357 年）。題記還列舉了他歷任的一系列官銜，其任職
年代和卒年都以當時南朝使用的年號表示。[2] 墓室的結構和裝飾都

1　有關這些墓葬的發掘報告見《文物參考資料》，1955 年第 5 期、第 12 期；《文物》，1959
　　年第 7 期、1973 年第 3 期、1984 年第 6 期；《考古》，1985 年第 10 期，等。有關集安高
　　句麗墓葬，見李殿福，《集安高句麗墓研究》，載《考古學報》，1980 年第 2 期，第 163—
　　184 頁。

2　安岳墓發掘報告見《高句麗古墓壁畫》，朝鮮畫報社，1985 年。中文報道見宿白，《朝鮮
　　安岳所發現的冬壽墓》，載《文物》，1952 年第 1 期，第 101—104 頁；洪晴玉，《關於冬
　　壽墓的發現和研究》，載《考古》，1959 年第 1 期，第 27—35 頁。

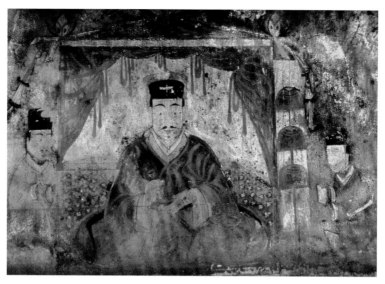

圖 51　冬壽肖像。十六國時期，朝鮮安岳冬壽墓壁畫

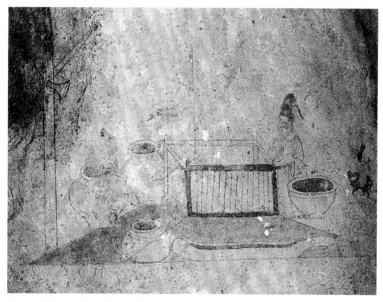

圖 52　汲水。十六國時期，朝鮮安岳冬壽墓壁畫

反映出他的文化根源：墓的結構與山東沂南北莊發現的一座大型畫像石墓相仿；墓中的冬壽肖像（圖 51）與安平墓葬中的肖像一脈相承（參見圖 46）；墓中繪製的盛大出行隊列與和林格爾墓中的出行圖有相似之處。不過，由於冬壽墓的建造時間比上述三個漢墓晚上 150 年左右，其壁畫題材不免反映出一些重要變化。最主要的是儒家勸善故事和祥瑞圖像不見了，而對世俗生活場景及女性形象則表現出強烈的興趣。畫中的男子以公務形象出現，表情嚴肅，姿態僵硬；而女性形象則被描繪得生動活潑，例如冬壽的妻子正在同一名女僕談話，其他女性則或在廚房燒飯，或從井中汲水，或以臼舂米（圖 52）。

儒家影響的減弱在西北地區的墓葬壁畫中也表現得相當明顯，大量畫面表現的是這一邊遠地區的現實生活。但這些墓葬的建築技術和裝飾風格與東北地區墓葬完全不同，具有鮮明的地方特色。在長城西端甘肅嘉峪關附近發現的一批公元 3 世紀建造的磚室墓均有拱形墓頂，磚塊上繪有各種各樣的獨立場景，如農耕、狩獵以及士兵及婦女的生活片段，排列在牆上如同動畫系列（圖 53）。[3] 每塊畫像磚先塗以一層薄薄的白灰漿，然後用鮮豔的顏色和流暢的線條在上面描繪（圖 54）。這些作品重見天日以後，它那具有濃郁鄉土色彩的寫意手法引起了國內外學者的高度重視。

3　發掘報告見甘肅省文物隊、甘肅省博物館、嘉峪關市文物管理所，《嘉峪關壁畫墓發掘報告》，北京：文物出版社，1985 年；《文物》，1959 年第 10 期、1979 年第 6 期、1982 年第 8 期，等。

圖53　墓室內景。西晉，甘肅嘉峪關西晉 7 號墓

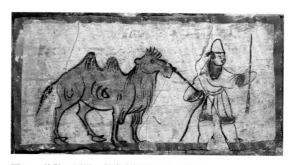

圖54　牧駝。西晉，甘肅嘉峪關西晉 7 號墓

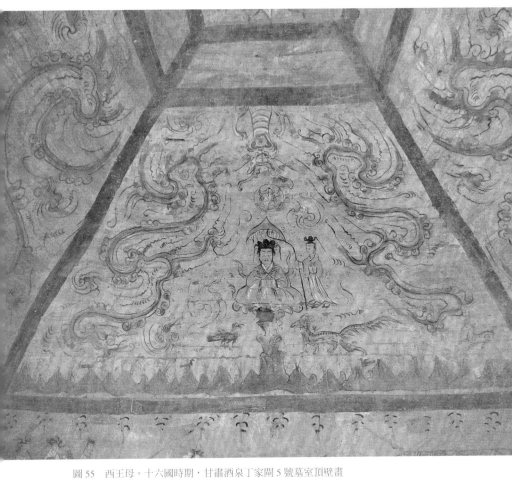

圖 55　西王母。十六國時期，甘肅酒泉丁家閘 5 號墓室頂壁畫

圖 56　田園。十六國時期，甘肅酒泉丁家閘 5 號墓壁畫

　　同處西北的酒泉丁家閘 5 號墓卻屬於另外一種類型。這是一座建於 4 世紀的大型墓葬，兩個墓室中均有壁畫，但前室中的連續大型構圖將牆壁和天頂完全覆蓋。[4] 這些圖畫因其所繪部位不同而內容有別：墓頂四面繪有西王母、東王公、天馬和羽人，顯然指涉著天空和神仙世界（圖 55）；四壁上的圖畫則描繪了墓主生前的生活圖景和擁有的莊園田地（圖 56）。人們不禁希望知道如此發達的壁畫墓為什麼會出現在邊遠的西北——它似乎與當地文化並無直接聯繫，而同中原地區的漢代壁畫墓傳統一脈相承。要解釋這個問題必須回顧一下此墓所在地酒泉地區在歷史上的特殊地位。自漢代開始，這一地區就是絲綢之路上的一個屯居地，

4　發掘報告見甘肅文物考古研究所，《酒泉十六國墓壁畫》，北京：文物出版社，1989 年。

是東西方商旅及文化藝術的匯合點。特別是 3 世紀之後，它既是外來文化傳入中國的門戶，又是中國傳統影響西域的出口，因此這裏的墓葬壁畫受到中原文化的影響是很自然的。

但往昔的漢代藝術只是這個墓多元文化聯繫中的一個方向。該墓的另外一些特點，如女子的髮型和對墓主肖像的重視，顯示出它與同時東北地區壁畫墓的橫向聯繫。確實，很多跡象說明，北朝時期存在著一條從朝鮮半島到中國西北的文化渠道，將繪畫圖像和模式傳送到這個廣大地區中的不同地點。[5] 這些共享圖像中的一個元素是寫實性的墓主肖像，逐漸發展成男女正面並坐像；另一個元素是以牛車和鞍馬構成一對圖像，分繪在男女墓主兩旁以象徵其靈魂的死後旅行。後一對圖像最先見於朝鮮德興里的一座墓葬，墓主"鎮"卒於 408 年。這一圖像很可能被鮮卑人——他們在 386 年至 534 年之間建立了強大的北魏王朝——傳播到中國北方和西北方。北魏首都大同以南智家堡一座墓中石槨的壁畫提供了這一歷史聯繫的關鍵環節。[6] 通過比較此墓和附近雲岡石窟中的花卉紋樣，發掘者將其時期定為 5 世紀 80 年代早期。石槨內四面的石板牆上都繪製了壁畫（圖 57）：後牆正中繪有一對身著鮮卑服飾的夫婦，坐在帷帳下的床榻之上，二人身旁以及兩側牆壁上圖繪根據性別劃分為兩組的侍者，入口兩側的石板上繪

5　詳細討論見巫鴻，《黃泉下的美術——宏觀中國古代墓葬》，北京：生活·讀書·新知三聯書店，2010 年，第 72—78、210—215 頁。

6　王銀田、劉俊喜，《大同智家堡北魏墓石槨壁畫》，載《文物》，2001 年第 7 期，第 40—51 頁。

圖 57　壁畫題材分佈。北魏，大同智家堡墓中石槨

有牛車和鞍馬，明顯延續了德興里墓的模式。

　　再過半個多世紀，男女墓主的正面像與牛車、鞍馬組合發展
為更為融會貫通的圖像程序，見於 1979 年發掘的婁叡墓和 2002
年發掘的徐顯秀墓，二墓均屬於 6 世紀中後葉的北齊時期。徐顯
秀卒於 571 年，他和夫人的肖像繪於墓室北壁，正面端坐在一頂
寬大的帳篷之下，兩組音樂家在帳篷兩側演奏各種樂器。在貼著
西壁的棺床上方，一匹高頭大馬形成了巨幅畫面的中心。這匹馬

備有鞍韉和全套籠頭，但是騎馬的人卻不在場或是隱身不見（圖58）。這組圖像和東壁壁畫相互對稱，後者的中心是另一頂華蓋之下的牛車。一個微妙的細節點出這三幅壁畫之間的關係：後壁上已故夫婦身邊的兩頂黑色華蓋仍未張開，但是它們在東西兩壁上已經完全打開了，立在鞍馬和牛車之上。這些壁畫因此可以被看作一個連續的敘事：在享受了祭祀供奉之後，這對夫婦的靈魂分別騎乘著鞍馬和牛車，踏上了升天的旅途。

　　近年來若干北齊壁畫墓不斷被發現，其宏大的規模和精湛的藝術水平使美術史家驚歎不已。[7]山西忻州九原崗大墓是較新發現的一座。殘存壁畫主要見於墓道中，在東、西兩壁上分為四層，從上至下為仙人神獸、狩獵及幕僚，和出行隊列（佔據了三、四兩層）。這些壁畫充滿活力，無論是在天空中疾行的仙人還是在山巒間騰躍的騎士，都表達出畫家對表現 "速度" 的興趣和精準的造型能力（圖59）。但總的說來，婁叡墓壁畫的水準仍勝一籌，可說是代表了北齊時期最高的繪畫水平。

　　婁叡的卒年僅比徐顯秀早一年，其墓葬的發現是中國考古界中引起轟動的一起事件。墓葬中發現了共 200 多平方米壁畫，不僅數量驚人，而且其藝術水平也超過已發現的早期或同時期的墓葬壁畫。墓葬入口處長 21 米的墓道宛如一條畫廊，兩壁各繪三排平行圖畫。上面兩排畫的是騎兵和駱駝商隊。繪在左壁上的人

7　對於這些墓葬的綜合討論，見鄭岩，《魏晉南北朝壁畫墓研究（增訂版）》，北京：文物出版社，2016 年，第 95—116 頁。

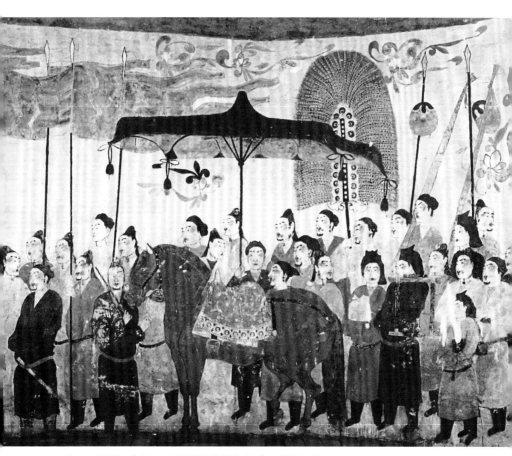

圖 58　鞍馬。北齊，太原迎澤區郝莊鄉王家峰村徐顯秀墓壁畫

圖 59　仙人。北齊，山西忻州九原崗墓壁畫

物均面朝墓外；而右壁上的人物則似乎正從外面回歸：士兵們已從馬上下來，走向婁叡的地下家宅，下排形象還包括立在馬旁吹奏胡角的士兵（圖60、圖61）。我們暫時不需爭論這些圖像究竟是重現婁叡生前的戎馬生涯還是反映他死後的靈魂出遊，因為這些壁畫的最主要價值在於其繪畫水平的高超——騎兵和儀仗隊在北朝時期墓葬壁畫中屢見不鮮，但從未如婁叡墓壁畫般栩栩如生。畫中的動物——如行進中的一列駱駝——造型極為精準，甚至可作為動物解剖畫的典範。但畫家的目的並非單純追求形似，而是通過融合各種繪畫手法以取得最豐富生動的視覺效果。一些形象使用了明暗渲染，另一些則以線條勾勒構成對比。畫家常以極富立體感的形象與簡潔的線條相結合以取得變化中的協調，以各種形狀、線條、色彩和動勢構成一個有條不紊又充滿生機的景象。畫中的人物和馬匹無一雷同，既有變化又互相呼應，在追求形似的同時傳達出抽象化的韻律感。從圖60中我們可以看出，人物的橢圓形面孔被稍微拉長，使這幅構圖複雜的繪畫顯得極具特性。在圖61中，兩組樂師相對而立吹響號角，他們的筆直身軀有如四根橋樁，手中的交叉長號則構成橋拱。

　　緊接墓道的是甬道，然後是墓室。這兩處的壁畫反映了北齊繪畫中的另一些成就。墓道兩壁所繪的武士和官員形象極為生動，可說是現存唐代以前最傑出的肖像作品（圖62）。墓室頂部繪有代表十二辰的動物，和繪在墓道中的馬和駱駝一樣都是感染力很強的寫實動物畫，但它們的白描手法具有更明顯的書法意味（圖63）。婁叡墓也反映了這一時期墓葬壁畫和佛教藝術之間

圖 60　騎馬出行。北齊，山西太原婁叡墓墓道壁畫

圖 61　胡角橫吹。北齊，山西太原婁叡墓墓道壁畫

圖62　持劍門吏。北齊，山西太原婁叡墓甬道壁畫

的密切聯繫。根據墓主婁叡的傳記，他生前是一位虔誠的佛教信
徒，由此可以解釋為何此墓壁畫中出現了佛教題材如摩尼珠和飛
天，以及在敦煌莫高窟壁畫中出現過的雷神形象。

　　婁叡墓壁畫的超高水平引發了一場關於其作者的討論。一些
學者認為這些壁畫可能出自北齊繪畫大師楊子華（大約活躍於6

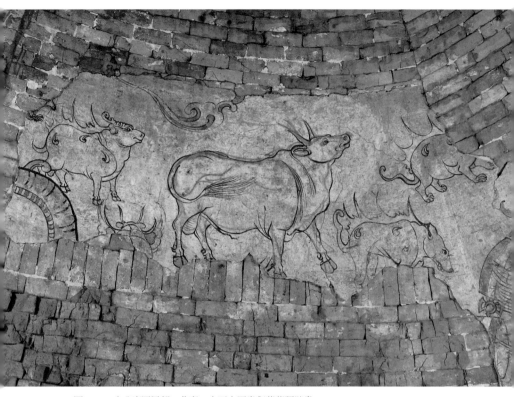

圖 63　二十八宿圖局部。北齊，山西太原婁叡墓墓頂壁畫

世紀中晚期）之手。[8] 一個依據是婁叡是北齊宮廷中一位非常顯耀
的人物，他的姑母是北齊開國之君齊高祖的皇后，他同此後的四
位北齊皇帝都有姻親關係，同時又歷任司空、司徒、太尉等要

8　見金維諾，《訪問波士頓──歐美訪問散記之二》，載《美術研究》，1982 年第 1 期，第
　　78─81 頁。

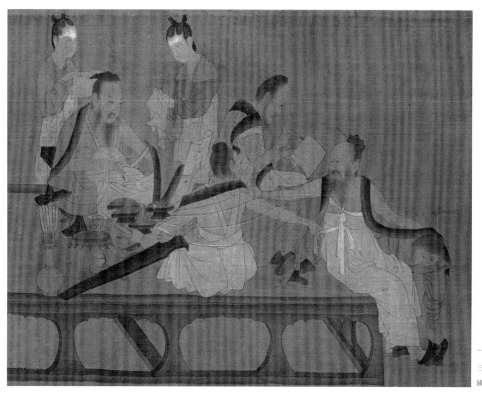

圖 64 （傳）楊子華《北齊校書圖》局部。宋代摹本，美國波士頓美術博物館藏

職。而楊子華是一位宮廷畫師，很有可能受命為婁叡的墓室繪
製壁畫，歷史文獻也記載他善以寫實手法描繪鞍馬人物。一幅
現存的卷軸畫可作為支持這一論點的輔證。此畫題為《北齊校
書圖》，可能是楊氏原作的宋代摹本（圖 64）。它描繪的是發生
在 556 年的一件事：北齊的一些學者奉文宣皇帝之命編纂儒家經
典和朝代史的標準版本。畫卷中的人物都有稍微拉長的橢圓形面

孔，在中國早期繪畫中很具特色，且與婁叡墓葬壁畫中的人物面容相似。這一推測如果能夠確定，將證明北朝的著名宮廷畫師曾參與皇室和高級貴族墓葬中壁畫的繪製工作，同時也有助於判定這幅現藏於波士頓美術博物館的畫作很可能是至今尚存的北齊卷軸畫的唯一摹本。

《貞觀公私畫史》和《歷代名畫記》兩本唐代畫史著作都記載了楊子華曾畫"屏風圖"。實際上，屏風作為重要的繪畫媒材一直可以追溯到周代，作為明器的畫屏也在馬王堆 1 號墓與 3 號墓中被發現。通過文獻我們還知道這種屏風在漢代被廣泛使用，並被安置在皇座之後。如西漢末年的劉向（前 77 — 前 6 年）在完成《列女傳》的編纂後將其繪於"屏風四堵"，而東漢光武帝劉秀也以列女屏風環繞其座，接見臣下時"數顧視之"。[9] 降至北朝時期，山西大同石家寨司馬金龍墓中發現的《人物故事畫屏風》以圖文相輔的形式表現了若干列女、孝子和賢士。[10] 這架屏風以木板拼成，每塊長約 80 厘米，寬約 20 厘米（圖 65）。繪製方法是先將屏板的兩面遍髹朱漆，作畫時將人物的臉和手塗鉛白，以黃白、青綠、橙紅、灰藍等顏色渲染服飾和器具，然後以黑線勾勒。由於不同部分畫面顯示的繪畫水平不一，很可能不止一位畫師參加了此屏的製作。如畫像中的"啟母"像用筆精到準確，

9　關於這類仕女畫屏的歷史，參見巫鴻，《重屏 —— 中國繪畫中的媒材與再現》，上海：上海人民出版社，2010 年，第 75 — 94 頁。

10　山西省大同市博物館、山西省文物工作委員會，《山西大同石家寨北魏司馬金龍墓》，載《文物》，1972 年第 3 期，第 20 — 33 頁，64 頁，89 — 92 頁。

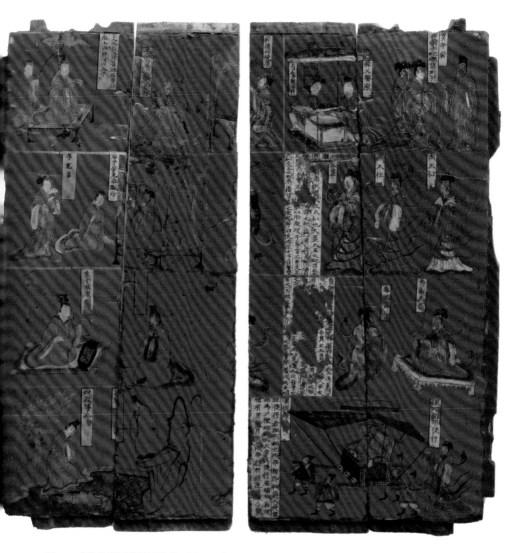

圖 65　人物故事漆畫屏風局部正反面。北魏，山西大同石家寨司馬金龍墓出土

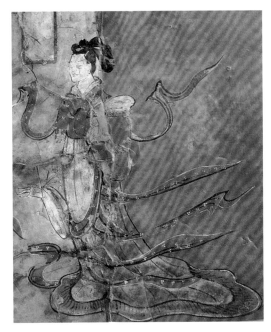

圖 66 啟母。司馬金龍墓出
土人物故事漆畫屏風局部

設色和用線也比別的形象更為複雜輕靈，飛揚的飄帶具有近乎
透明的質感，明顯為高手之作（圖 66）。由於司馬金龍卒於 484
年，這件作品必然是在此之前製作的。

　　這類木質畫屏隨之轉化成喪葬使用的石葬具[11]，以刀代筆刻出
的畫面反映出繪畫藝術在北魏後期的發展。如在現存美國堪薩斯
城納爾遜–阿特金斯美術館的一具 6 世紀早期的石棺床背屏上，
刻有一幅表現 "列女" 梁高行自毀容貌以保持其節操的事跡圖。

11　參見林聖智，《北朝晚期漢地粟特人葬具與北魏墓葬文化 ── 以北齊安陽石棺床為主的考
　　察》，載《歷史語言研究所集刊》，2010 年，第八一本第三分。

a b

圖 67（a，b） 列女梁高行。北魏後期，石屏線刻，美國
堪薩斯城納爾遜－阿特金斯美術館藏

圖 68　山水人物石屏。北周，西安北郊康業墓出土

整個構圖被設計成一個立體三維空間：前景中的一行人馬正朝畫面內部走去，地磚的斜線強調出他們穿越縱深空間的行動方向（圖 67）。前來求婚的君王走在隊伍前面，侍從、鞍馬和儀仗跟隨其後。隨著他們的視線，我們看到梁高行現身於開啟的門戶中央，一手持刀一手執鏡。她毀容的行為被門框和簾幕所界框，有如舞台上的表演，而來訪的男客則是這個表演的觀眾。

石屏風在隨後的北齊、北周時期繼續流行，並被入華的粟特人用作葬具。一個對繪畫史研究很重要的例證發現於北周天和六年（571 年）的康業墓中。據墓誌記載，康業是康居國王的後裔，歷任魏大天主、車騎大將軍等職，死後被北周皇帝詔贈為甘州刺史。他的棺床三面圍以石刻十扇畫屏（圖 68）。[12] 這架畫屏作為繪畫史材料有兩個意義。一是它完全以細線陰刻模仿畫屏：大部分屏扇表現在山間悠遊、宴飲、休憩的貴族男女；由眾多侍從環繞的主體人物坐在高樹之下的榻上，面對潺潺流水，後有高山屏障，人物與山水的關係及空間深度的表現都比以往複雜。二是正面右起第二扇屏上刻繪了墓主康業的正面肖像 —— 他坐在榻上，後面是一具山水圍屏（圖 69）。類似的 "畫中畫" 般的屏風圖像也見於若干其他北朝墓葬，如濟南馬家莊道貴墓和東八里窪北朝墓、磁縣東魏元祜墓、孟津北陳村王溫墓等 [13]，既證明了畫屏在此時的風行，也透露出畫屏上裝飾的題材。

12 寇小石等，《西安北周康業墓發掘簡報》，載《文物》，2008 年第 6 期，第 14—35 頁。

13 有關這些墓的發掘報告，見韋正，《北朝高足圍屏床榻的形成》中的《北朝高足圍屏床榻主要墓例列表》，載《文物》，2015 年第 7 期，第 62 頁。

a

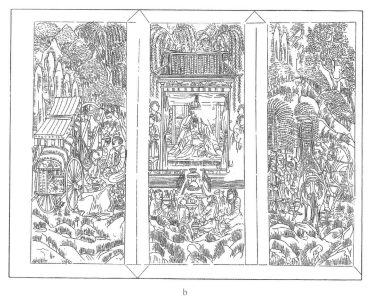

b

圖 69（a，b） 康業像。康業墓出土山水人物石屏局部

與墓葬壁畫和畫屏平行發展的是佛教石窟中的繪畫，目前僅發現在北方地區。其中，位於甘肅敦煌的莫高窟始於 4 世紀 —— 據記載它的第一個洞窟建於 366 年，但現存最早石窟可能建於 5 世紀上半葉的北涼時期。莫高窟早期洞窟中的壁畫和彩塑受印度和中亞的影響較大，具有明顯地方風格的作品在北魏時期開始出現，而中原文化的影響到西魏時期變得更為明顯。[14] 北魏和西魏時期的繪畫以富於敘述性的佛本生故事和本緣故事見長，這類題材具有強烈的小乘佛教色彩，宣揚自我犧牲和寺院戒律。本生故事畫描繪尸毗王割肉貿鴿、摩訶薩埵捨身飼虎，還有須達拏王子將其所有財產和自己的妻兒都施捨於人。這些畫作的教喻目的可說是承襲了漢代的道德訓諭作品繪畫 —— 大量漢代壁畫及石刻畫像也鼓勵人們做出自我犧牲和無條件的奉獻，只是目的有別：漢畫像推崇的是儒家的孝道和婦德，而敦煌壁畫宣揚的是佛教的個人昇華和普救眾生。

　　從藝術表現上看，莫高窟中的本生故事畫反映出畫家對於敘事方式的強烈興趣，並在這方面進行了許多嘗試。如第 254 窟中 5 世紀晚期至 6 世紀早期的 "薩埵本生" 壁畫表現的是薩埵太子捨身飼虎的事跡，將幾個連續情節組織在一個近於方形的畫面中，自上而下沿順時針方向發展，最後轉回中心（圖 70）。在略晚的 6 世紀中後期的壁畫裏，描繪同一故事的畫面則採取了典型

14　有關莫高窟壁畫的綜合介紹，見《中國石窟·敦煌莫高窟》五卷本，北京：文物出版社，1982 — 1987 年；趙聲良，《敦煌石窟藝術簡史》，北京：中國青年出版社，2015 年。

圖 70　薩埵太子本生故事。北魏，甘肅敦煌莫高窟第 254 窟中壁畫

圖 71　薩埵太子本生故事。北周，甘肅敦煌莫高窟第 428 窟壁畫

的連環畫形式，在長幅構圖中排列多個情節（圖 71）。沿著這個線索，敦煌藝術研究者們發現了多種講述佛教故事的視覺空間樣式，有的由兩端向中部發展，在畫面中央達到故事高潮；其他的則形成波浪式、迴轉式、倒敘式、橫卷式、屏風式等各種畫面結構。

　　北朝時期佛教藝術的一個最重要的現象，是這一起源於異邦的藝術傳統逐步被本土化。在這個過程中，由印度和中亞傳入的題材往往和源於中國本地的主題和風格以獨特的方式匯聚在同一個洞窟中。一個集中反映了這種藝術融合的莫高窟洞窟是約建於 6 世紀中期的第 249 窟。此窟兩邊牆上繪有長方形大型構圖，以正面佛立像為中心，兩旁配以供養菩薩和飛天。佛像使用了粗獷

圖 72　說法圖。西魏，甘肅敦煌莫高窟 249 窟兩壁壁畫

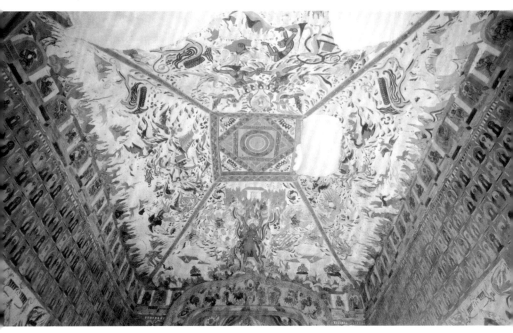

圖 73　天空與神靈。西魏，甘肅敦煌莫高窟 249 窟頂部壁畫

的輪廓線和濃重的暈染，看上去如同鑄銅或石雕（圖 72）。佛像
周圍繪有許多打坐的小型佛像，通常稱作 "千佛"。千佛上方的
彩繪樓台上繪有演奏各種樂器的樂伎飛天。這些內容和風格與中
亞和新疆地區洞窟中的相似壁畫相當接近。

　　如果說這些外來形象在壁面上佔據了突出位置的話，覆斗形
的窟頂則採用了中國的傳統風格（圖 73）。覆斗的四個斜坡繪
以不同主題的壁畫：佛龕上方站立著一個四眼四臂、孔武有力
的巨神，雙手托著太陽和月亮。雖然這一形象可能來源於印度教
神話，但附加的中國特點 —— 特別是他兩側的雙龍和上方的日

月——使人想起馬王堆墓出土的“非衣”構圖（參見圖 30）。窟頂上的其他很多圖像也都來源於中國傳統題材，如狩獵場面、飄浮仙山和雷電諸神，所使用的流暢線條與牆面上雕塑般的三維造形構成強烈對比。特別值得注意的是，畫師在設計窟頂時明顯沿用了墓室壁畫的題材和結構。窟頂南北兩個斜坡的中心位置各繪有一輛飛車，一些學者認為兩位帝王般的乘車者是道教中的兩位著名神仙——西王母和東王公（圖 74）。但是由於人物畫得很小，難以辨認，這兩幅畫的主要目的應不在於描繪這兩位人物，而是表現中國古代宇宙觀中的“陰”“陽”二元結構。支持這一解釋的證據除了二車左右對稱的佈局外，還有拉車的龍和鳳，我們知道這兩種神奇動物正是“陽”與“陰”的權威象徵。兩車周圍的圖像進一步證明了這種解釋，例如，鳳車後面是地皇，屬陰；龍車的後面是天皇，屬陽。我們在丁家閘墓壁畫中看到過相似的二元結構：同樣是覆斗狀的墓頂上繪有相對的西王母和東王公（參見圖 55）。另一個細節更敲定了敦煌 249 號窟與丁家閘墓之間的關係：二者在四壁和室頂之間都繪有一條山脈，以之連接象徵“地”的四壁和象徵“天”的頂部。

　　根據敦煌研究院的分期，在 4—6 世紀建造的 43 個敦煌早期洞窟中，7 個建於十六國時期，9 個建於北魏，12 個建於西魏，15 個建於北周。這些石窟中的三分之二因此建於 530—580 年這半個世紀中。頗具興味的是，北方的墓葬壁畫也在這半世紀內有了長足的發展。除了上文介紹的三個北齊壁畫墓之外，其他重要例證包括洛陽元乂墓（525 年）、河北磁縣茹茹公主墓（550

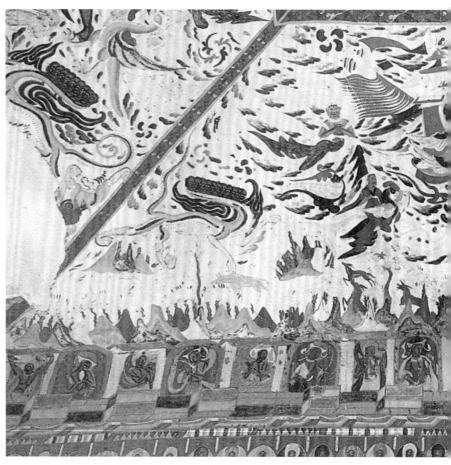

圖 74　西王母和伴隨的神靈。西魏，甘肅敦煌莫高窟 249 窟頂部壁畫

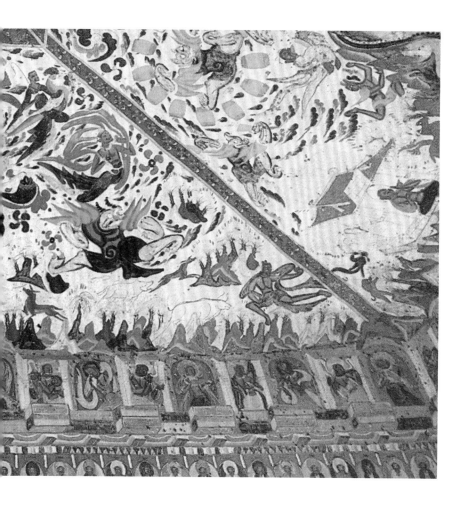

年）、山東臨朐崔芬墓（551 年）、河北磁縣灣漳大墓（可能屬於卒於 559 年的北齊文宣帝高洋）、寧夏固原李賢墓（569 年）、山東濟南道貴墓（571 年）和河北磁縣高潤墓（575 年）。[15] 這些屬於北朝皇室成員和高級官員的墓葬反映了墓葬藝術的一個總體趨勢：墓葬壁畫的象徵意義逐漸增加，而墓葬建築的象徵意義則相對減低。以往東漢時期的多室墓在建築結構上模仿深宅大院，每個單獨墓室都具有特定的象徵意義。北朝墓葬的建築規劃則被高度簡化，每個墓只有一個墓室，顯示出與石窟寺在結構上的某種相似。但與石窟不同的是，北朝大墓的傾斜墓道變得越來越長，在墓道兩側形成巨大的三角形牆面，成為繪製壁畫的理想地點。這種單室長墓道的壁畫墓遂成為唐代高級陵墓的藍本。

卷軸畫的突破：南朝繪畫遺跡

江南地區的情形與北方完全不同。3 — 6 世紀，墓葬壁畫幾乎在此絕跡[16]，佛教壁畫只用來裝飾寺廟，而不用來裝點石窟。但是，南北兩地最大的不同，是繪畫作為一種獨立藝術形式在南方

15 這些墓的發掘報告按照文中次序見《文物》，1974 年第 12 期、1984 年第 4 期、1985 年第 11 期、1985 年第 10 期；《考古》，1979 年第 3 期。總介見鄭岩，《魏晉南北朝壁畫墓研究（增訂版）》。

16 河南鄧縣發現的一處墓葬中的圖像雖有彩繪，但是均塗在浮雕磚畫上，因此不能算是典型的壁畫墓。發掘報告見河南文化局文物隊，《鄧縣彩色畫像磚墓》，北京：文物出版社，1958 年。

的早期出現和發展。這個現象與大力倡導個性表現的文人文化的普及有密切聯繫，這一新思潮產生於 3 世紀，以著名的"竹林七賢"為其代表。這些人都受過良好教育，他們蔑視現實，懷疑、否定社會以及一切舊有的倫理道德，毫無顧忌地飲酒作樂，尋求自我表現。但是到了 4 世紀，這種反社會傾向逐漸淡化為一種普遍的精神文化氛圍，這時士人們的主要目標與其說是反抗成規俗例，不如說是為在社會中合法表達個性而制定新的規範。一些貴族成員也欣然加入了這一潮流，有的成為文學藝術的支持者，有的本人就是作家或畫家。他們以"自然"比喻文人雅士的內在智慧和品格；他們所倡導的文學藝術流派特別注重形式的重要性，顯示出一種近似於"為藝術而藝術"的新興美學趣味。

　　繪畫和繪畫批評的發展與這一文化運動的第二個階段緊密相關。第一階段中以"竹林七賢"為代表的"虛無主義者"尚不以繪畫作為一種重要的自我表現的工具，這可以從該時期美術作品中的普遍保守主義傾向得以證明。典籍記載的三國和西晉時期繪畫作品大多承襲著漢代繪畫描繪經史故事、祥瑞形象和宴飲場面的傳統。考古發現的兩批材料基本支持這一理解，其中一批是在安徽馬鞍山朱然墓發現的彩繪漆器。[17] 朱然是三國時期吳國的一位著名人物：他出生於一個顯赫家族，與吳國國主孫權為至交，因軍功卓著於 249 年被擢升為大元帥。他墓中隨葬的畫像漆器標有當時蜀國作坊的題銘，但有可能是專為吳國用戶製作的，因為

17 發掘報告見《文物》，1986 年第 3 期。

圖 75　彩繪人物扁形漆壺殘片。三國，安徽馬鞍山朱然墓出土

器物畫像所描繪的是吳國的故事，並且反映了當時吳國貴族的時
尚。這些繪畫的一個特點是題材的多樣性，包括歷史人物、世俗
生活、嬉戲兒童、大型宮廷聚會等。漆畫的構圖反映出對圖畫空
間不斷增長的重視，如方形和圓形構圖都採用平行分割手法，特
別留意遠山和照壁這類元素在組織構圖中的作用。一件漆器殘片
上畫有一幅很有創意的圖畫：人物或手持酒杯，或凝視著酒罍，
有的在跳舞，有的剛從醉夢中醒來（圖 75），令人聯想起放浪形
骸、在酒和音樂中尋求解脫的"竹林七賢"。

　　另一例來自這一時期的作品是蘇州虎丘黑松林三國墓葬中發
現的一件縱 73 厘米、橫 71 厘米的石屏風，兩面均以流暢的陰
線描繪人物，應是模仿一架彩繪屏風。[18] 保存較好的一面在雲氣

18　報道見姚晨辰，《蘇州黑松林出土三國時期石屏風》，載《中國文物報》，2020 年 1 月 17
　　日，第 6 版。

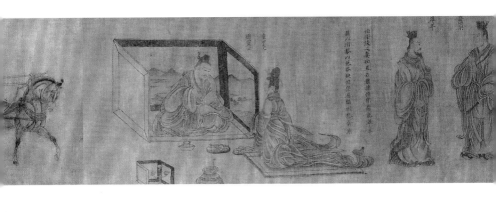

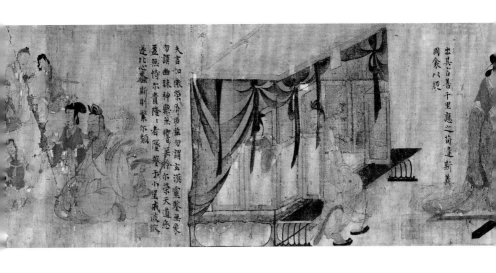

出其言善千里應之苟違斯義
同衾以疑

夫言如微榮辱由茲勿謂玄漠靈鑒無象
勿謂幽昧神聽無響無矜爾榮天道惡盈
盈無恃爾貴隆隆者墜鑒我小星戢我微駭
進往斯蝥斯則繁爾類

故曰翼翼矜矜福所以興靜恭自思榮顯所期

歡不可以瀆寵不可以專實生慢嫚愛極則遷致盈必損理有固然美者自美翩以取尤冶容求好君子所仇結恩而絕實此之曲

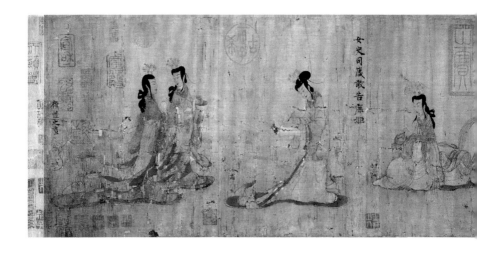

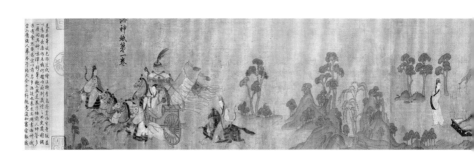

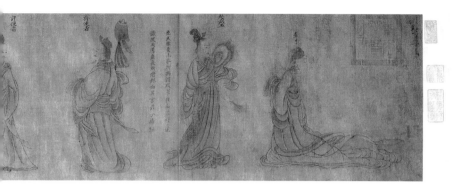

圖 78 （傳）顧愷之《列女仁智圖》。宋代摹本，北京故宮博物院藏

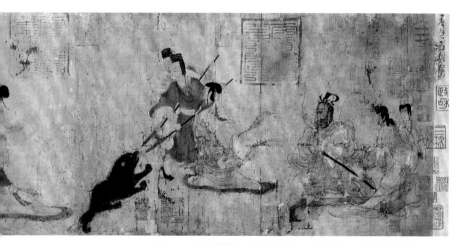

圖 80 （傳）顧愷之《女史箴圖》。宋代摹本，大英博物館藏

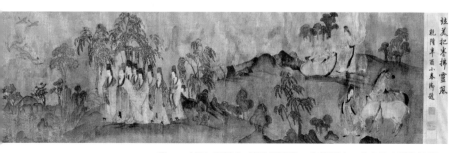

圖 84 （傳）顧愷之《洛神賦圖》。宋代摹本，北京故宮博物院藏

圖 76　畫像石屏風。蘇州虎丘黑松林三國墓葬出土

畫框中展示出三層畫面，之間以帷幔隔開。上兩層中的人物相向而立，其激烈的手勢顯示他們正在交談或是爭辯。最下一層的左端是一帶懸崖峭壁，一名佩劍男子正朝那裏急奔，後邊的追趕者似乎希望阻擋他的行動（圖 76）。最後這個畫面特別值得重視，它使我們想起傳顧愷之撰寫的《畫雲台山記》，文中講述了

如何為一幅含有山水和敘事情節的圖畫構圖[19]，其中談到雲台山時說："東鄰向者峙峭峰，西連西向之丹崖，下據絕礀。畫丹崖臨澗上，當使赫巘隆崇，畫險絕之勢。" 其與石屏上簡筆勾畫出的懸崖峭壁頗有相通之處。而且文中形容的那幅畫也不完全是山水畫，而有著豐富的敘事內容，表現張天師的兩位弟子如何在懸崖上 "到身大怖，流汗失色"；而另兩位弟子王良和趙昇又是如何氣定神閒，"神爽精詣"。

《畫雲台山記》這類文章的出現說明此時的畫家開始通過寫作總結繪畫經驗，把通俗圖像題材提升為更有品位的藝術作品。與此有關的另一新現象是技藝高超的畫家開始在社會上享有盛名，並由此出現了著名畫家之間的師承關係，如西晉畫師衛協曾師從吳國最有名的畫家曹不興，而他本人後來也成了一代大師。隨著著名藝術家的湧現，4 世紀的畫壇發生了巨大的變化。這批新興畫家大多數是文人，有些還出身於貴族之家，其中最有代表性的是 "書聖" 王羲之（約 309—365 年）和 "畫聖" 顧愷之（約 345—406 年）。這個世紀中還出現了最早的書畫寫作，包括上舉《畫雲台山記》和傳顧愷之作的另兩篇文章《論畫》和《魏晉勝流畫贊》。[20] 但這些文章還主要是技術指導或簡要品評。直到 5 世紀初期，繪畫寫作才把注意力集中到作品的美學價值上，如宗炳（375—443 年）認為山水畫可成為觀者領會深奧的 "道" 的

19 見張彥遠，《歷代名畫記》。

20 這三篇文章均收在張彥遠的《歷代名畫記》中。

媒介[21]；另一位對山水畫具有濃烈興趣的畫家王微（415—443年）則指出一幅好的繪畫"豈獨運諸指掌，亦以明神降之，此畫之情也"[22]。又過了半個世紀，謝赫（約活躍於500年左右）發展了王微的見解，歸納出繪畫的"六法"，將作品的"氣韻生動"列為"六法"之首。其他五法為骨法用筆、應物象形、隨類賦彩、經營位置、傳移模寫，所關心的分別是用筆、寫真、賦彩、構圖、臨摹各方面問題。根據這些"法"或基本藝術標準，謝赫在其《古畫品錄》中品鑒了3—5世紀的27位畫家。半世紀後的姚最（約536—603年）沿循這個傳統，在《續古畫品錄》中記錄和評價了活躍於南朝齊、梁時期的20位畫家。

與繪畫品評相聯繫的是對佳作的收藏，此時成為一項重要的藝術和社會活動。唐代美術史家張彥遠非常詳盡地記述了南朝皇室對繪畫的收藏，以及這些收藏在改朝換代時慘遭毀損的情景。本書前言中引證了這段文字的大半，其中說到齊高帝在位期間（479—482年）收集了42位畫家的248幅作品，並把它們進行了分類，空暇時欣賞不已，其後的幾位梁朝皇帝又將此收藏加以充實。然而，梁代的末代皇帝在國都陷落前下令焚毀皇家收藏中的所有古今圖書和繪畫，儘管從灰燼中搶救出的作品有4000餘卷之多，但全部被掠至北方後仍不免最終毀壞和失落的命運。這種情況在歷史的漫長歲月中重複發生，就連當時幸存的少量作品

21　宗炳，《畫山水序》。

22　王微，《敘畫》。

三國、兩晉、南北朝

也在以後的年代裏散失殆盡。因此，研究 3—6 世紀南朝的繪畫傳統，美術史家必須將後世摹本和考古材料作為兩種重要證據。

在考古發掘獲得的材料中，最接近當時名家作品的是兩幅"竹林七賢與榮啟期"磚畫，發現於南京西善橋的一個 5 世紀早期墓葬中（圖 77a）。這些優美的肖像先以流暢的線條陰刻在大塊木版上，然後將其模印於小塊磚坯的側面。將磚燒硬後，在墓室兩壁上再拼砌成整幅的畫面。雖然不少書籍把這兩幅畫用作"竹林七賢"的肖像，但我們實際上需要把這些悠閒自在、自得其樂的人像與歷史上真實的"竹林七賢"區別開來。正如學者司白樂（Audrey Spiro）指出的，3 世紀時反社會的七賢在兩個世紀之後已經成為普遍的文學主題。[23] 在西善橋墓中，"竹林七賢"與春秋戰國時的隱士榮啟期被繪在一起，說明此時他們已被視為理想士人和成仙的象徵，而不再是真實的歷史人物。這也就是為什麼他們的形象在南朝時期極為流行，並屢屢出現在大型墓葬中。這些墓葬包括江蘇丹陽發現的一座大墓，可能是齊國皇帝的陵墓，其中"七賢"的形象取代了漢墓中常見的孝子賢婦，而與飛天、神獸等形象繪在一起，表現黃泉下的理想世界。[24]

有些學者認為這些優美的線描圖像肯定是以某幅名畫為樣本製作的，並試圖證明原作出自顧愷之或 4 世紀某位名家之手。筆

23 司白樂，《思念古人》（*Contemplating the Ancients: Aesthetic and Social Issues in Early Chinese Portraiture*），奧克蘭：加利福尼亞大學出版社，1990 年，第 38—44 頁。

24 目前已在多個南朝墓葬中發現了"竹林七賢與榮啟期"磚畫。見耿朔，《層累的圖像：拼砌磚畫與南朝藝術》，北京：人民美術出版社，2020 年。

a

b

圖77（a、b） 竹林七賢與榮啟期。南朝早期，江蘇南京西善橋墓模印磚畫

者認為雖然我們不能否認這種可能性的存在，但目前提出的種種建議尚缺乏足夠證據，只能作為推測。對美術史研究者來說，更重要的一項工作是從作品本身發掘證據。實際上，如果仔細研究一下這兩幅磚畫的特徵，就可發現以往的討論忽視了一個基礎的現象，那就是墓室兩壁上的這兩幅畫在構圖風格上存在著明顯的不同。左壁上的四個人物被分為兩組，每組中的二人兩兩相對，好像在對話；而右壁上的四個人物則是互不相干，每人專注於自己的事情——或演奏樂器，或凝視酒杯，或冥思遐想（圖77b）。兩幅作品也顯示出不同的空間概念：左壁的畫中，分隔人物的樹幹、人物的長袍以及他們所坐的蓆墊，均有相互疊壓的跡象，以此突出畫面的縱深空間感；散放在人物之間的器皿進而指示出地面的水平延伸。與之相反，右壁上的構圖顯得相對呆板而缺少立體感，只以一行樹來限定各個人物的空間範圍，這種做法基本遵循了漢代乃至漢代以前的繪畫傳統（參見圖19）。這些區別說明這兩幅構圖出自不同畫師之手，儘管它們是根據墓室形狀統一設計的，在構圖和繪畫技巧方面也都受到了當時卷軸畫的影響，但不能把它們作為同一幅卷軸畫的兩個部分看待。

在傳世作品方面，研究南北朝時期卷軸畫的主要資料是傳為顧愷之繪的三幅名畫，即《列女仁智圖》《女史箴圖》和《洛神賦圖》[25]，前兩幅是宋代摹本，第三幅有可能是南北朝時期的原

25 其他一些古畫摹本，如（傳）張僧繇的《五星二十八宿圖卷》和（傳）梁元帝的《職貢圖》，沿循了傳統的「圖錄風格」，在此不加以討論。

作，但仍有爭議。凡介紹中國繪畫的書都一定會提到顧愷之，但是要回答"顧愷之何許人也"這個問題仍頗費力氣。中華文明造就了許多半人半神式的人物，包括朝代締造者、英雄人物及著名文學家和藝術家。關於他們的記載常是後世完成的，因此很難區別哪些是事實，哪些是虛構。顧愷之就是這種人物之一，他的名字幾乎成了中國"繪畫起源"的同義詞。關於他的事跡的最早記載出現在他去世 100 多年後編纂的《世說新語》中，從中可知他在那時已經成了一個傳奇人物。在他逝世 400 年後這些故事又經過加工，匯合成顧氏的第一篇傳記，被納入到《晉書》之中。隨著時間的推移，他的名氣越來越大。唐代以前的評論家在品評他的繪畫成就時還大有分歧，但到了唐代，所有文人都對他推崇備至。他不斷攀升的崇高聲譽，導致人們將早期繪畫中的無名氏作品，包括以上提到的三幅卷軸畫，都歸於他名下。其實這三幅作品甚至並未見諸唐代有關顧氏作品的記載。它們所反映的，與其說是顧愷之個人的藝術風格和成就，不如說是早期卷軸畫的多樣性和複雜性。我們也需要在此做一個有關說明：由於傳統上認為這三幅畫的作者是顧愷之，學者一般將其作為南方繪畫的案例，但這個看法並無堅強根據。雖然本書沿襲了這個做法，這是因為我們現在還沒有充分材料證明這些畫的確切來源，這是在未來研究中需要繼續關注的一個問題。

在這三幅繪畫中，《列女仁智圖》反映的是漢代傳統繪畫風格在新的文化環境中的持續。這幅長 5 米的畫卷由十個段落組成（圖 78），每一段落中的人物形成一個獨立群體，每一人物旁

標註著名字，插入各段之間的較長題記既記述了故事的梗概，又用來分隔各個部分。與漢代武梁祠中的 "列女" 圖像比較 —— 它們也排成一列，伴有榜題 —— 這幅作品在題材和構圖上基本延續著傳統模式，也仍從劉向的《列女傳》中獲得題材。[26] 但它對人物形象的描繪具有更強的寫實性，畫中的人物表現出更多的動感，對表情的細緻刻畫反映出她們的內心活動。她們的服裝也被更精細地描繪，以細緻的水墨暈染表現出衣服的褶痕，具有相當強烈的立體感。我們很難確定這些風格因素是原作的特點還是宋代臨摹者附加的特徵，但從其主題的選擇來看，我們可以明顯感覺到原畫的時代特徵。須知自漢代以來，沒有一件列女圖能夠涵蓋《列女傳》中的上百個故事；每個畫師總是根據特定的需要，選擇其中的某些故事加以圖繪。因此，東漢時期的武梁祠畫像（刻於 151 年）所描繪的是一般家庭中的貞婦孝女，而北魏司馬金龍墓中的漆屏風畫（創作於 484 年以前，見圖 65）所繪的列女多是品性端莊的宮廷命婦。與其相比，《列女仁智圖》雖然繼承了列女圖的說教傳統，但畫家挑選作為繪畫對象的是富於 "才智" 的女性楷模，反映了對女子的智力而非一般性儒家道德的關注。

但是總體來說，《列女仁智圖》在題材內容和構圖風格上基本依附於傳統。相比而言，雖然傳顧愷之所繪的第二幅畫《女史箴圖》同樣宣揚儒家道德，但它在表現方式上開始突破傳統思想

26 關於描繪列女的傳統，見巫鴻，《武梁祠》，第 184 — 196 頁。

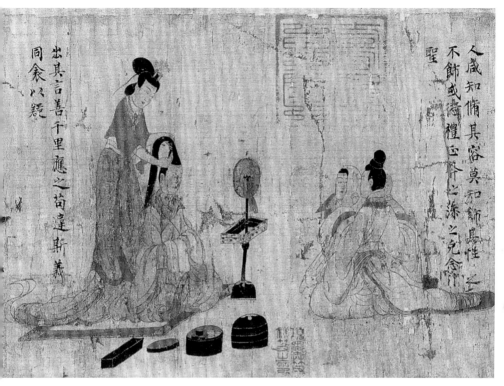

圖 79　《女史箴圖》局部（修容）

的局限。這幅作品是根據張華（232—300 年）所寫的同名文章
《女史箴》而畫的。與富有故事性的《列女傳》不同，張華的文
章是一篇宣揚女性道德觀念的抽象說教，用圖畫表現難度較大。
因此，畫家往往撇開原著的抽象倫理，著重描繪文中提到的某些
具體形象，包括所用的借喻，其結果是所創造的畫面有時與原作
中的嚴肅說教意義相悖。比如，張華原文中有一節開頭寫道：
"人咸知修其容，莫知飾其性。"隨後嚴詞警告讀者，對於不符

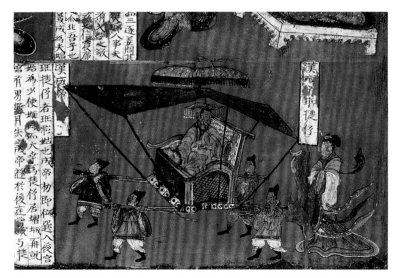

圖81　屏風漆畫局部（班婕妤）。北魏，司馬金龍墓出土人物故事漆畫屏風局部

合禮法的品性一定要"斧之藻之，克念作聖"。但是《女史箴圖》的畫師只描繪了"人咸知修其容"這一句，他畫了兩位美貌的宮廷女子，一位對著鏡子端詳自己俏麗的面容，另一位正讓侍女為其梳理烏雲般的長髮（圖79）。這些形象輕鬆舒展，並不使人感到原文中對只知"修其容"而不知"飾其性"者的嚴厲譴責。

　　與《列女仁智圖》相比，《女史箴圖》在繪畫風格方面也頗有創新。現存的九個場景中的一些取材於流行的傳統題材，但畫家通過藝術加工將之更新（圖80）。我們可以通過比較此畫和司馬金龍墓出土屏風漆畫，清楚地看到對傳統題材的這種"再創造"。司馬金龍屏風上的一個場景描繪了漢代著名宮廷才女班婕妤的故事，她為了恪守男女有別的儒家禮教而拒絕與皇帝同乘一

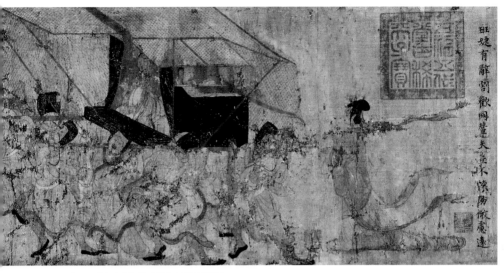

圖 82 《女史箴圖》局部（班姬辭輦）

頂轎子（圖 81）。遵循著傳統繪畫的象徵性原則，漆畫將主角班婕妤畫得猶如巨人，而抬轎的轎夫則如侏儒。畫面構圖靜止而死板，其作用僅是左方所附長篇題記的圖像索引。而在《女史箴圖》中，對同一故事的描繪卻令人耳目一新（圖 82）。儘管它保留了原先的構圖，但此時的畫面充滿活力——原來侏儒般的轎夫變成行動中的人物，而班婕妤的身材也被給予了正常人的比例；她那優雅嫻靜的側面與轎夫們的粗獷動作形成強烈對照，繪畫的焦點因此從文學的象徵性轉移到繪畫的美學性上。

　　《女史箴圖》也保存了中國早期繪畫中的一些最優美的人物形象。如其中一位女子雙目微閉，緩步前行；她的披巾和衣帶似乎是被微風吹動；她的烏髮與紅色裙裾交相輝映（圖 83）。畫家

圖 83　《女史箴圖》局部（仕女）

的繪畫語言酣暢而自然，線條富有節奏而傳神，可說是體現了謝
赫的"骨法用筆"和"氣韻生動"兩項標準的最好實例。但這幅
畫的成功之處不僅在於對單個人物形象和場景的描繪，也在於創
造了一種適合卷軸畫形式的整體構圖。儘管每一場景都可獨立存

在，但是全畫的首尾之間又相互聯繫和呼應。最讓人讚歎的是它以"女史"形象結束畫卷──她一手執筆，一手拿紙，似乎正在記錄下發生的事情（參見圖 80）。她在畫中的位置仿效中國古代史書的體例，往往在篇末綴以史家的自敘。[27]但《女史箴圖》中的女史形象還具有另一個作用：它把收卷的單調行為轉化為有意義的視覺活動。一般來說，卷軸畫的欣賞順序是自右向左；但此畫的畫家有意把女史形象放在回收過程的起始處，觀者在收卷過程中自左向右所看到的場景，因此重現了她所筆錄的箴言。

我們在第三幅傳為顧愷之作品的《洛神賦圖》中也看到這種"反觀"的構圖形式（圖 84）。這幅畫取材於曹植（192—232年）的《洛神賦》，原文以浪漫而絢麗的詩句描寫詩人在洛水邊與洛神相遇，並產生戀情的情景。[28]《洛神賦圖》在開卷部分描繪詩人站立在洛水之濱，面向左方凝視著立於波浪之上的洛神（圖 85a），隨後是隨即發生的一系列情節。畫卷在結尾處描繪曹植乘車離去回目觀望，表現出詩人身去神留的惆悵心情（圖 85b）。這張畫有若干摹本存世，現存於遼寧省博物館的摹本有詩有圖（圖 86），許多學者因此認為此本更多地保持了原畫的特徵。其他摹本不是刪掉了題記，便是只摘錄部分詩句寫入榜題。儘管風景和人物變得更為連貫，視覺效果更為和諧，但它們所反映的也可能是宋代以降的山水畫特徵和意念。

27 關於這種規範，見巫鴻，《武梁祠》，第 227—236 頁。
28 對此畫的完整分析見巫鴻，《中國繪畫中的"女性空間"》，第 117—129 頁。

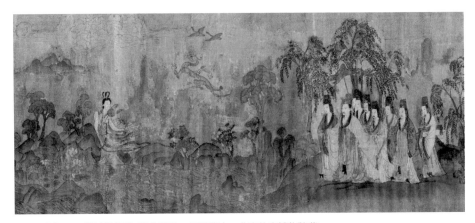

圖 85a 《洛神賦圖》起首部分。宋代摹本，北京故宮博物院藏

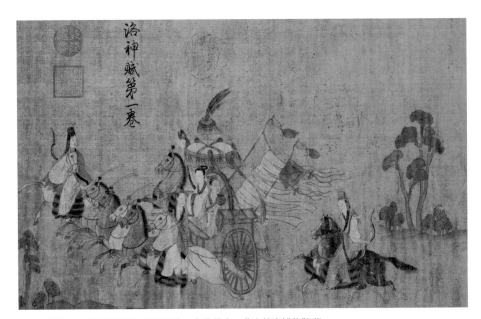

圖 85b 《洛神賦圖》結束部分。宋代摹本，北京故宮博物院藏

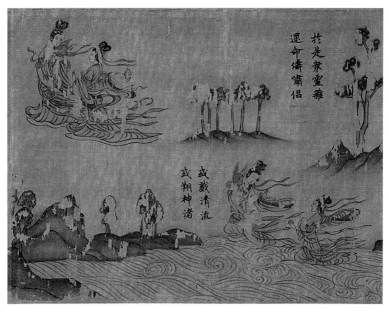

圖 86 《洛神賦圖》局部。宋代摹本，遼寧省博物院藏

　　根據學者們的研究，《洛神賦圖》的創作年代可能在 6 世紀中期。[29] 它反映了中國繪畫在此時的兩大進步：第一，連續性敍事圖畫終於成熟，同一人物在畫中反覆出現；第二，山水藝術得到長足發展，畫中的山河樹木不再是孤立的靜止圖像（如《女史箴圖》中的一段），而是成為連續性故事畫的背景。但是我們需要注意：畫中的自然景象不僅表現山水環境，同時也往往起著比喻的作用。如詩人初見女神時，他使用了一系列形象比喻來形容她

29 陳葆真，《〈洛神賦圖〉與中國古代故事畫》，杭州：浙江大學出版社，2012 年，第 114—135 頁。

的容貌和姿態：

> 其形也，翩若驚鴻，婉若遊龍。榮曜秋菊，華茂春
> 松。髣髴兮若輕雲之蔽月，飄颻兮若流風之迴雪。遠而
> 望之，皎若太陽升朝霞，迫而察之，灼若芙蕖出淥波。

這些詞句中的隱喻——驚鴻、遊龍、秋菊、春松、太陽和芙蕖——都被畫家描繪成具體的形象，巧妙地組織在女神周圍的風景環境之中（見圖85a）。

正是在這裏，我們發現了這幅畫的最重要的意義：它開創了一個新的繪畫藝術傳統，而不是沿襲或改良某種固舊傳統。它的主題不再是對女性道德的歌頌，而是通過描繪她們的美麗容貌以抒發詩人對浪漫愛情的嚮往。對比之下，我們看到無論是《列女仁智圖》還是《女史箴圖》，雖然它們在不同方向上顯示了創新，但都沒有擺脫漢代儒家說教藝術的窠臼。只有《洛神賦圖》呈現出對女性的全新表現，為隨後的唐代女性題材繪畫開創了一條新的道路。

這幅畫也使我們得以探索當時南北方藝術相互交流的情況。作品起始部分描繪曹植由兩名侍從扶護著，其他人隨侍其後（見圖85a）。類似的形象見於山東臨朐發現的崔芬墓中，這個建於北齊元年（550年）的墓葬提供了6世紀南北藝術融合的典型範例。墓葬入口上方繪為墓主像，表現為高冠峨帶的崔芬由侍從扶護擁簇的形象（圖87），與《洛神賦圖》開卷部分的曹植像極為相似。此墓的另兩幅壁畫提供了南北方繪畫融合的進一步證據：

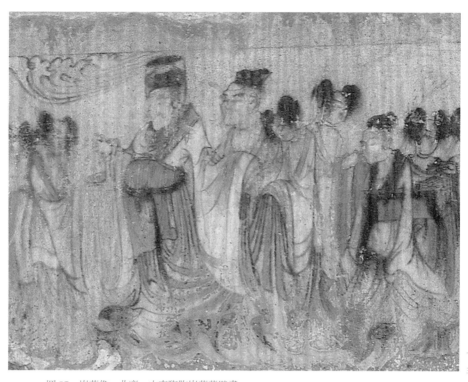

圖 87　崔芬像。北齊，山東臨朐崔芬墓壁畫

牆上的一系列屏風圖描繪高樹、怪石和賢人（圖 88），融會了
"竹林七賢和榮啟期"中的人物和北魏石棺線刻中的山水圖像（參
見圖 77、圖 90）；另一幅"玄武圖"則與東北地區高句麗墓葬中
發現的同類形象如出一轍。這些來自不同地區的題材和風格被水
乳交融地使用在這座地處南北方之間的墓葬中，毫無斧鑿拼湊的
痕跡。

　再進一步，我們在《洛神賦圖》和崔芬墓中所看到的描繪貴

圖 88　高樹賢人。北齊，山東臨朐崔芬墓壁畫

圖 89　皇帝禮佛圖。北魏晚期，河南洛陽龍門石窟賓陽洞浮雕

族男性的圖式，實際上可以追溯到 6 世紀初，見於河南龍門石窟
賓陽洞中的《皇帝禮佛圖》（圖 89）。這個開鑿於 500—523 年
間的著名洞窟是北魏宣武皇帝為紀念其父孝文帝建造的。史載孝
文帝於 494 年將北魏首都由平城遷至位於中原的古都洛陽，同
時竭力推行漢化政策，改鮮卑風俗為華風，為自己樹立起中華文
明繼承者的歷史地位。為了改變北魏政權作為外族軍事強權的形
象，他下詔在服飾、語言、姓氏和禮儀，以及官階、法律和教育
制度等方面都改行漢制。由於這一系列的改革，加上洛陽地區古
老藝術傳統的影響，北魏的佛教藝術在 494 年以後經歷了急劇的
變化。《皇帝禮佛圖》中的孝文帝形象具有典型的南方風格，與
其大力推進南北文化融合的國策十分吻合。學者一般認為龍門石
窟中的這種漢化風格來自南朝藝術的影響。如果屬實的話，這幅

畫的基本圖式應產生於比 6 世紀初更早的江南。

　　同樣的變化也出現在墓葬藝術中。遷都之後，北魏統治者和
官員均埋葬在洛陽附近。他們的墓葬不再以彩繪壁畫裝飾，而是
採用更傳統的漢代方式將畫像刻在石製葬具上，主要為石棺和

圖90 "孝子棺"。北魏晚期，石棺線刻畫，美
國堪薩斯城納爾遜－阿特金斯美術館藏

石榻。這些墓葬石刻的內容也如漢代藝術那樣大量宣揚儒家道德
觀念，描繪了許多孝子故事。但從另一方面看，表現這些傳統題
材的構圖形式和藝術風格卻變得相當新穎。兩件出土於洛陽的實
物 —— 保存在波士頓美術館的一件房型槨和堪薩斯城納爾遜－

阿特金斯美術館的一口石棺 —— 顯示出這些特點。堪薩斯石棺在兩個側邊上刻繪孝子故事，這些傳統人物被處理成統一風景的組成部分。畫面下部以起伏的山丘作為前景，高大的樹木進而把長條形畫面分為數個連續性的段落，每個段落表現一個獨立故事（圖 90）。這種構圖風格看來是受到了南方繪畫作品 —— 包括"竹林七賢和榮啟期"和《洛神賦圖》—— 的啟示。棺上所刻的人物處身於山林之中，比例勻稱且富有生氣；樹木、山石、溪水、雲彩錯落有致，以近大遠小的方式表現出空間的深遠。

論者或認為這種立體感和空間感是採用透視畫法的結果，但仔細觀察之下，我們發現造成這種效果的並非是外來的線性透視技法，而是多種本地發展出來的繪畫手段，例如近大遠小，圖像重疊，以及通過"正反"和"鏡像"表現縱深空間。如堪薩斯石棺上的一幅畫像描繪孝子王琳從盜匪手中救出其兄弟的故事。圖中間的一棵大樹把畫面一分為二：左邊是王琳跪求盜匪釋放兄弟，由自己頂替；右邊是王琳與其兄弟被釋放離去（圖 91）。這裏重要的不是所繪的忠孝故事 —— 此類題材自漢朝以來在繪畫中多有描繪，因此並不新穎，重點在於描繪和觀賞這個故事的方式。在左半的圖中，盜匪從一個幽深的山谷中出現並遇見王琳，也可說是直面觀者走來。而在右圖中，畫中人物轉身進入了另一個山谷，將觀者的視線引入反方向的畫面內部。

我們可以在《女史箴圖》裏找到這種"正反"表現方法的根源 —— 這幅畫很可能產生於 5 世紀後期。我們剛才討論了畫中的"修容"一段，指出其優美人物對於《女史箴》原文中道德教

圖 91　孝子王琳。"孝子棺"畫像局部

圖 92　風景人物。北魏晚
期，寧懋石室石刻線畫，美
國波士頓美術博物館藏

喻的背反（參見圖 79）。從視覺形式上看，這個畫面以"正反"
和"鏡像"構圖表現兩個攬鏡仕女：整個畫面被分為兩個相等部
分，右方的仕女背朝外面對內，我們從她面前的鏡子中看到她的
面容；左方的仕女則面對觀者，面前銅鏡中的形象隱含不露。每
個女子和鏡子各構成一對鏡像，而兩組人物又在更高的層次上形
成一對鏡像。

　　這種構圖方式隨後在 6 世紀流行於大江南北，作為一種新穎
的圖式被漢人、鮮卑人、粟特人採用。在上文討論過的康業屏風
上，這位康居國王後裔以正面肖像出現，坐在一間門戶敞開的

圖 93　寧懋像。北魏晚期，寧懋石室石刻線畫，美國波士頓美術博物館藏

亭閣中面向觀眾。這幅畫兩邊的屏扇分別刻畫牛車和鞍馬，卻都
以 180 度的角度轉向內部，似乎將要動身前往畫面深處的一個未
知世界（參見圖 69）。本章的最後一個例子是波士頓美術館所藏
"寧懋享堂"上的石刻。這個所謂的享堂實際上是寧懋的房型石

椁。寧懋是北魏的一位官員，北魏遷都洛陽後負責監管宮殿建設的部分工程，他自己棺椁上刻畫的高水平畫像應與他本人的工作性質有關。石椁兩壁上的畫像仍以孝子故事為主 —— 這是中國古代畫像藝術中的一個永恆主題，但以帳幔、牆壁、走廊等因素將畫面劃分為自然環境中的複雜空間單元（圖 92）。後壁外的圖像則使用了更新穎的"正反"構圖 —— 這是以精緻陰線刻繪的三個服飾相同的男子，各由一名女子陪同（圖 93）。三個男子年齡不一：右邊的比較年輕，體格強壯，容光煥發；左邊的留著濃密的鬍鬚，臉龐的輪廓棱角分明，身材修長瀟灑；站在兩人之間的是一瘦弱的老者，他的背微駝，低頭全神貫注地凝視著手中的一朵蓮花。他轉身向內，似乎正在離開這個世界而進入石椁中的永久黑暗。有的學者認為這組人物形象構成寧懋的畫傳，表現其從朝氣蓬勃的青年到垂暮的老年。[30]

30 見《中國美術全集·繪畫編 19》，圖 5 說明。

隋、唐

如隋唐般生氣勃勃和繁榮昌盛的時期，在中國歷史上可說並不多見。此時，國家經過幾個世紀的動亂後終於迎來了統一，政治的穩定進而帶來經濟上的繁榮。隋朝締造者文帝（581─604年在位）是一位具有非凡管理才能的皇帝，在他的統治下，中國的人口在很短時間內增加了一倍。然而，隋朝卻沒能維持多久。它的第二位也是最後一位統治者煬帝（604─618年在位）即位之初即大興土木，發起了許多大型工程，包括建設新都洛陽和連接南北方的大運河。雖然這些工程對以後的中國歷史產生了深遠的影響，但在當時則是勞民傷財，加速了隋朝的滅亡。

中國在唐代發展成當時世界上最強大和繁榮的國家。第二代君主李世民，即唐太宗，於626年即位，以開明的治國經略開啟了此後100多年社會和文化穩步發展的局面。連接中亞和西方的通商之路被重新開闢，首都長安成為擁有100多萬人口的都市，不同種族、膚色和宗教信仰的人都來到這裏，參與並促進了唐代的經濟繁榮、宗教交流及文化藝術的發展。唐玄宗的開元、天寶時期（713─756年）被認為是中國文化最輝煌的時代之一，湧現出一大批傑出的文學家和藝術家，其中有詩人王維（699─759年）、李白（701─762年）和杜甫（712─770年）；畫家吳道子（約710─760年）、張萱（約714─742年）和韓幹（約706─783年）；書法家顏真卿（709─785年）、張旭（約714─742年）和懷素（725─785年）。但這一黃金時期由於手握重兵的節度使安祿山於755年發動叛亂而宣告結束。唐玄宗被迫放棄長安，逃亡四川，次年退位。雖然叛亂最終被平息下去，但它卻

從根本上動搖了唐朝的大一統局面。唐朝後期的藝術雖然仍有發展，但已不可能再現往日的光輝。這種情況促使當時的美術史家回顧往昔，記述和總結以往的藝術成就，其結果是 9 世紀中葉出現的兩部有關繪畫的重要著作，即張彥遠的《歷代名畫記》和朱景玄（活躍於 9 世紀）的《唐朝名畫錄》。

新局面的開端：隋與初唐

隋唐繪畫的發展大體可分為三個階段：隋朝和唐朝初期（581—712 年）、盛唐時期（712—765 年），以及唐朝中晚期（766—907 年），每個階段都有其特殊面貌。在隋朝和唐朝初期，中央政府在宗教事務和政治事務中都十分重視藝術的教化作用。隋唐兩代皇帝在即位之初立即成為強有力的藝術支持者，隋朝宮廷裏專門建立了＂寶跡＂和＂妙楷＂兩閣，收藏繪畫和書法佳作。國家統一，宮廷便吸引了來自全國各地甚至外國的眾多著名畫家，居住在隋朝首都的有北方的展子虔、南方的董伯仁與來自和闐（位於今新疆）的尉遲跋質那；其他還有鄭法士、鄭法輪、孫尚子、楊子華、楊契丹、閻毗和田僧亮等，有些人位居高位。文獻記載了他們在藝術上的交流與競爭。據說展子虔和董伯仁代表了南北方的繪畫傳統，二人起先是競爭對手，後來則成了合作夥伴，他們的後期繪畫因此兼具南北朝藝術風格。[1]

1　張彥遠，《歷代名畫記》，卷 8。

雖然晚近的繪畫史家常將注意力集中在卷軸畫上，但隋唐畫家實際上主要從事的仍然是殿堂和廟宇的設計和裝飾。正因如此，發軔於宮殿、墓葬和石窟等公共設施的北朝藝術得以在隋唐時期持續下來，更何況二朝的統治者都是北方人，唐代皇帝甚至不完全是漢人血統。據文獻記載，隋朝所有著名畫家，無論出自本土還是外邦，都把大量時間和精力用來繪製長安和洛陽的大型寺廟壁畫。[2] 他們所作的卷軸畫也往往具有強烈宗教和政治含義，所描繪的大都為佛教神聖、古代人物、政治事件、歷史典故以及祥瑞圖像。富有詩意的南方士人藝術雖然沒有受到壓制，但若用來為新建政權歌功頌德卻顯得格格不入。

隋代繪畫作品鮮有傳世，美術史家反覆徵引的一些例證，如傳展子虔畫的《遊春圖》等，多為後世製作，難以作為確切無疑的歷史證據。在這種情況下，2020 年在河南安陽發現的一具石刻畫像屏風就變得彌足珍貴。（圖 94）此屏出於隋開皇十年（591年）去世的麴慶和夫人的合葬墓，發現時立在圍屏石棺床前方。[3] 屏風的前後兩面均以陰線雕刻整幅畫面，正面圖像根據題記可知描繪的是東周時期晉獻公太子的孝行故事。據劉向《新序》和王充《論衡》等書的記載，太子乘車前往靈台的時候，一條蛇突然纏在車的左輪上，駕車人告訴他這是將登王位的徵兆，他則認為

<hr />

2 關於這些記載，見俞劍華，《中國繪畫史》，北京：商務印書館，1959 年，第 82 頁。

3 此墓的正式發掘報告尚在準備之中。簡介和圖片見 "文博中國" 微信公眾號孔德銘、周偉、胡玉君撰寫的《新發現 I 安陽發現隋代漢白玉石棺床墓　墓主麴慶為高昌王室後人》，https://wemp.app/posts/deaa9d02-cd73-4dd1-abee-729faa60461d。

圖 94　石刻畫屏風。隋，河南安陽麴氏墓出土

早日登基將是對父王的不忠不孝，於是伏劍自殺。[4] 雖然表現這類道德楷模的圖像在漢代藝術中屢見不鮮，在 6 世紀的北朝畫像藝術中又重獲新生，但麴慶墓石屏上的這幅畫展示出以往未曾見過的藝術表現的新局面。畫面右下角刻繪僕從擁簇、環以儀仗的馴馬高車，左輪上纏繞著一條巨蛇，指示出敘事畫的關鍵情節。太子本人立於車前做致敬沉思狀。一簇花草和奇石標誌處於他身後的畫面前沿，遠處則是層層樹木、圍欄、樓台和流雲。面對樓閣站著兩個背對觀眾的人物，把觀者的目光引向畫面深處的建築群，再次顯示出藝術家對於"正反構圖"的嫻熟運用。無論是從敘事場面之宏大還是從空間表現之複雜來看，此畫都令讚歎。

根據該墓出土墓誌，墓主麴慶為麴氏高昌王室後人，這幅屏風畫有如此高超的藝術水平因此可以理解，同時也間接證明了隋代和初唐宮廷繪畫應該具有更高的水準。

若要探究唐代早期宮廷繪畫的主要特點，我們必須從當時藝術家的職能、身份、與皇帝的關係，以及他們所從事的藝術的功用來分析。這一時期最著名的畫家之一是閻立本（約 600 — 673 年），其背景、經歷和作品在初唐繪畫中頗具代表性。他出生於一個政治藝術家庭，其父閻毗曾以工程和藝術方面的專長在北周和隋朝宮廷中供職。北周武帝非常讚賞閻毗的才能，甚至把一位公主嫁給他為妻。當隋朝取代北周之後，閻毗曾為隋煬帝設計軍器，組織皇家儀仗隊並監造長城，其作為遠遠超出了宮廷畫

4　見劉向，《新序·節士》；王充，《論衡·異虛篇》。

圖 95　昭陵六駿之一。初唐，原置於唐太宗昭陵墓前

家的狹隘職責範圍。[5] 閻毗有二子，即立德和立本。二人曾主持營造唐初帝后陵墓，唐太宗昭陵前的六駿浮雕可能就是他們負責製作的，作為初唐藝術的範例一直保存至今（圖 95）。閻立德與其說是畫家，不如說是工程師和建築師，雖然也創作了一些宮廷人物肖像，但他之所以官職屢升則是由於為朝廷設計慶典禮服和儀

5　《隋書》，卷 68；張彥遠，《歷代名畫記》，卷 8。

圖 96 （傳）閻立本《步輦圖》。北京故宮博物院藏

仗，主持建造宮殿陵墓，以及修築橋樑和製造戰船。[6] 閻立本的官位更加顯赫，於 668 年官拜右相。當時的左相是一位在塞外屢建軍功的武官，由於閻立本的名聲主要來自藝術上的成就，當時世人譏諷道："左相宣威沙漠，右相馳譽丹青。" 但唐高宗當然不會把丞相之位輕易與人，究其根本，是以一文一武左右二相協助他治理國家。閻立本描繪的對象包括古代君主及重要歷史人物，並通過對現實事件的描繪記述了唐朝建國的經歷。雖然他所採用

6 《宣和畫譜》，卷 9；《舊唐書》，卷 77。

的是圖繪而非文字，就其實質而言他是一位宮廷史官。

故宮博物院收藏的《步輦圖》可能是閻氏原作的宋代摹本，它描繪了中國歷史上的一起重要政治事件（圖 96）。畫中唐太宗坐在步輦上接見吐蕃使者祿東贊，後者由兩位官員陪同，不卑不亢地站在唐太宗面前。畫後題跋說明這一事件發生於 641 年，當時祿東贊作為吐蕃使者來到長安恭迎藏王的新娘文成公主。閻立本的構圖語彙非常簡潔，沒有描繪任何環境背景，表現的焦點是唐王朝和吐蕃兩位代表人物的關係。這兩人分別佔據了畫面左右兩半的中心，右邊是唐太宗及隨侍的宮女，左邊是祿東贊與兩位官員。兩人的相對位置以及不同的身材、姿態和面部特徵，既強化了這幅作品表現漢藏兩個民族歷史性會晤的中心主題，同時也塑造了唐太宗雍容威嚴和祿東贊敏銳機智的典型形象。

根據畫史記載，閻立本最著名的作品是兩幅人物群像，創作於唐初的不同年代。一幅是繪於 626 年的《十八學士圖》，是唐太宗在其即位前一年授意繪製的。這件事曾被廣為宣揚。畫中的題跋為"十八學士"之一褚亮所書，透露了當時尚未登基的李世民欲以此舉博得公眾支持的意圖。[7] 二十二年之後，閻立本再次受命繪製《凌煙閣二十四功臣圖》，由唐太宗親自撰寫讚詞。[8] 這幅畫與《十八學士圖》均已失傳，現僅存一方拓自摹刻原畫的石碑

7 《舊唐書》，卷 77；張彥遠，《歷代名畫記》，卷 9。

8 張彥遠，《歷代名畫記》，卷 9。

圖 97 （傳）閻立本《凌煙閣二十四功臣圖》。石刻拓本

拓片，而且只留下四位功臣的肖像。[9] 從拓本中可以看到人物全以細勁而流暢的線條勾畫（圖 97）。四位功臣持笏恭立，應是上朝覲見皇帝的姿態。儘管姿態幾乎一樣，但是他們的體貌和面部表情仍有明顯差異。通過這種方式，畫家在表現四位勛臣作為朝廷輔佐的共性時也刻畫了每個人的個性。

在人物造型方面，《凌煙閣二十四功臣圖》與《步輦圖》——特別是左半的站立人物——形象相近；其構圖則與傳閻立本繪的《歷代帝王圖》類似，該圖描繪的是從漢代到隋代的十三位皇帝。關於這幅卷軸畫作品還有許多問題有待解決：現存的畫面在長期歷史過程中肯定經過增損修改，學者們對其原始作者也有不同看法。[10] 但無論此作品是否為閻立本所繪，我們都可從中看到初唐時期政治肖像畫的某些重要特徵。這些特徵之一是題材和風格上的保守主義傾向：該畫不但承襲了漢代以降的帝王圖模式，而且因循了說教藝術的傳統，把歷史人物作為道德和政治例證而加以表現。[11] 例如，南朝陳後主（583—589 年在位）與北周武帝

9　該碑於 1090 年建立。見金維諾，《"步輦圖"與"凌煙閣功臣圖"》，載《文物》，1962 年第 10 期，第 16 頁。

10　該畫的一些部分在 1188 年以前就已殘破難修。前六個和後七個皇帝之間的顯著年代間隔也可能表明有遺失的部分。這兩部分以不同風格繪在兩塊絹上，或許出自不同畫家之手。見富田幸次郎（Tomita Kojiro），《傳閻立本繪歷代帝王像》（Portraits of the Emperors: A Chinese Hand-scroll Painting Attributed to Yen Li-pen），載《波士頓美術館館刊》（Bulletin of the Museum of Fine Arts, Boston），59，1932 年 2 月，第 1—8 頁。金維諾認為此圖並非閻立本作，而是另一初唐畫家郎餘令的作品的宋代摹本。見《〈古帝王圖〉的時代與作者》，在金維諾，《中國美術史論集》，北京：人民美術出版社，1981 年，第 141—148 頁。

11　有關歷代帝王圖這一傳統，參見巫鴻，《武梁祠》，第 174—183 頁。

圖 98　（傳）閻立本《歷代帝王圖》局部（陳後主與北周武帝）。唐，美國波士頓美術博物館藏

（561─578 年在位）在畫中相對 ── 這兩人在 6 世紀末分別統治中國的南北兩方（圖 98）。據史書記載，陳後主文雅柔弱，沉湎於女色，導致陳朝衰敗；北周武帝則殘忍暴虐，肆意迫害佛教徒，以致失去皇位。這兩幅肖像的功用顯然是在警示後世當政者勿蹈其覆轍。由一系列這種形象構成的這幅長卷記錄了自漢至隋的歷代興衰，以此作為唐代帝王之鑒。

　　《歷代帝王圖》中的許多君王均半側面站立，雙臂由兩旁侍者攙托。我們對這個形象十分熟悉，它的傳承可以追溯到南北

朝時期的一系列例子，包括賓陽洞中的《皇帝禮佛圖》（參見圖89）、傳顧愷之的《洛神賦圖》（參見圖84）和崔芬墓中的墓主肖像（參見圖87）。這個圖式在初唐仍十分流行，不但在《歷代帝王圖》中被反覆使用，也出現在642年創建的莫高窟第220窟中的《維摩經》壁畫中，與一群外國君王遙遙相對（圖99）。有的繪畫史教科書把唐朝宗教繪畫和世俗繪畫截然分開，220窟的例子對這一觀點提出挑戰。實際上，唐代初期興建寺廟以及佛教壁畫中出現的新主題，都與當時大一統的政治局勢有著密切關係。如唐初的《觀無量壽經變》中出現了美輪美奐的天宮形象，它們的原型很可能來自當時興建的規模宏偉的皇宮建築。唐太宗於634年建造大明宮，其三個主體建築——含元殿、宣政殿和紫宸殿——都以主殿和兩翼構成，頗似淨土變相中描繪的佛國天堂（參見圖111、圖112）。長安皇宮中的麟德殿被用作舉行佛教禮儀和盛大表演的處所，當佛像被置於這類宮殿建築中時，宗教和政治的權威也就進一步融合為一了。武則天當政時，更以建設寓有政治象徵意義的佛教建築作為鞏固權力的手段，如在東都洛陽皇宮中心建築的“天堂”裏供奉一尊據說高900尺的巨大佛像。[12] 她在695年又詔令在全國建造大雲寺，在兩京和諸州共建數百座，以傳播奉她為彌勒佛化身的《大雲經》，其中一所就坐落在敦煌。

回到莫高窟第220窟，這個題有“貞觀十六年”（642）確切

12 司馬光，《資治通鑑》，卷204。

圖 99　帝王圖。初唐，甘肅敦煌莫高窟 220 窟維摩經變壁畫局部

紀年的洞窟對研究初唐繪畫非常重要，其原因是它的壁畫非常可能以長安和洛陽兩京中廟宇的壁畫為藍本，是這些業已消失的歷史名作的唯一圖像證據。從莫高窟的歷史上講，此窟展現出當地從未見過的全新圖樣，在南、北、東三面牆壁上描繪三幅大型經變畫：北壁畫觀無量壽經變，南壁畫七佛藥師經變，東壁畫維摩詰經變。每一幅都是構圖精密、內容繁複的佳作，圖中每個人物和諸多細節均表現得極為細緻生動（圖100）。根據《寺塔記》和《歷代名畫記》等唐代畫史文獻記載，7世紀上中葉正是長安和洛陽兩京大量建造寺院、圖繪壁畫的時期，活躍在畫壇上的著名畫家們都參加了這些工程，在寺院牆壁上展示各自的藝術才華，寺院也通過這些藝術品和繪畫活動吸引信眾。歷史學家榮新江認為當時從長安到敦煌的絲路交通十分暢通，而220窟的創建者翟通的頭銜是"鄉貢明經授朝議郎、行敦煌郡博士"，根據當時規定必定會前往京城參加朝廷考試，及第後授予官職，因此榮新江認為："他在長安逗留期間，完全有可能去尋求新畫樣，為自己擬建的家族窟第220窟準備嶄新的圖像資料，從而彰顯自身與帝都的文化聯繫。"[13]這一建議很有說服力，但是根據此窟壁畫的高度嫻熟和對細節的精確描繪，筆者認為翟通可能直接迎請了京城畫師來敦煌為其家族窟作畫，否則很難僅僅按照"畫樣"創造出這種高水平的作品。敦煌和其他地區的文獻也都說明畫師進

13 榮新江，《貞觀年間的絲路往來與敦煌翟家窟畫樣的來歷》，載《敦煌研究》，2018年第1期，第1—8頁；引文出自第7頁。

隋、唐



圖 100　燃燈。初唐。甘肅敦煌莫高窟 220 窟七佛藥師經變壁畫局部

行旅行創作是古代的一種常見現象。

　　張彥遠在評論隋唐以前的繪畫時，認為當時的山水圖像尚處於原始階段：“或水不容泛，或人大於山。率皆附以樹石，映帶其地。列植之狀，則若伸臂佈指。”　在此之後，初唐的閻立德和閻立本在隋代楊子華和展子虔的基礎上對山石樹木的畫法進行了

改良，但尚未達到成熟的程度。[14] 以現存畫跡加以對照，最接近張彥遠所說的處於原始階段的早期山水圖像見於《女史箴圖》中的"日中則昃"一段，其中在山嶽旁張弩射鳥的獵者有若巨人（參見圖 80）。6 世紀的《洛神賦圖》和北魏石棺雕刻代表了下一階段的狀態：樹木和山石構成了連續的自然環境，但人物仍是畫面中的絕對主體。莫高窟初唐第 323 窟南、北兩壁壁畫反映了山水因素的比重在敘事畫中繼續增長：這兩幅畫將多個佛教史跡和感應故事組織進一個篇幅浩大的全景圖，在統一的山水背景上展開，有若一幅分成兩段的巨大橫卷（圖 101）。其中一段描繪兩尊石佛像於 313 年自行漂浮至中國的神奇故事（圖 102）。畫中起伏的山丘和聳立的山峰均隱現於綠色霧氣之中，與彎曲的河流及遠方山脈形成鮮明對照。一望無際的山水景色向遠方延伸，逐漸縮小的人物形象和濃淡不一的山水背景，都有力地烘托出作品的深遠感覺。

我們可以把這個畫面和傳世的《遊春圖》做一比較（圖 103）：二圖採用了相同的鳥瞰角度，也都將遠處山巒和近處陸地以斜角對置，中間以廣闊的水面隔開。二者均為設色"青綠山水"，323 窟以沒骨法繪製，《遊春圖》則以精緻的墨線勾勒。《遊春圖》傳為隋代展子虔所繪，但可能是一幅初唐作品的宋代摹本。[15] 史載以墨線勾勒的青綠山水創自李思訓（651—716 年）

14 張彥遠，《歷代名畫記·論畫山水樹石》。

15 鈴木敬，《中國繪畫史》，東京：吉川弘文館，1981 年。

隋、唐

圖 101　佛教史跡和感應故事。初唐，甘肅敦煌莫高窟第 323 窟壁畫

圖 102　石佛浮江。初唐，甘肅敦煌莫高窟第 323 窟南壁壁畫局部

164

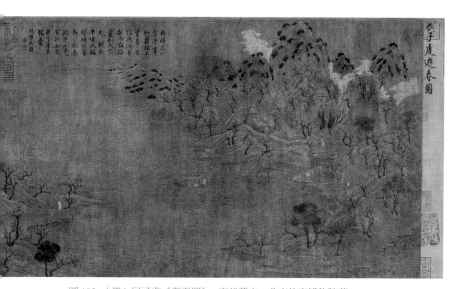

圖 103 （傳）展子虔《遊春圖》。宋代摹本，北京故宮博物院藏

及其子李昭道（675—741 年），在 7 世紀末至 8 世紀初這一時期廣泛流行。這個風尚與宮廷藝術在初唐末期發生的變化有關：此時嚴肅的政治性繪畫逐漸讓位給更為"自由舒散"的非政治性作品。8 世紀初的作品開始顯示一種唯美主義和形式主義傾向，顯示出當時的皇室成員和宮廷藝術家們更加重視視覺效果而非政治性的繪畫主題。

與閻立本和其他早期御用藝術家不同，李思訓和李昭道都是皇族成員。雖然他們的高貴地位可以幫助提高其藝術影響，但也使他們更容易受到宮廷陰謀的傷害，連帶之下也使其藝術創作受到政治鬥爭的影響。比如李思訓就為躲避武則天對李唐皇室成員的迫害而棄官藏匿數年，直到 704 年武則天退位後才重新出山，任中正卿。他在此後的年月裏又擔任了益州長史、左武衛大將軍，並進封彭國公。[16] 可以推測，如果說李思訓真如張彥遠所稱在山水畫方面很有影響的話，那也應該是 704 年之後的事情 —— 只有在他重返朝廷並身居高位之後，其繪畫題材和風格才可能被廣泛模仿 [17]，他新獲得的政治地位也會有助於李氏家族繪畫傳統在宮廷中取得優勢地位。據《歷代名畫記》記載，當時從這個家族裏湧現出一批畫家，除李思訓和李昭道父子外，李思訓之弟思誨，思誨之子林甫和林甫之姪李湊也都頗有成就。[18] 其中李林甫從 736 年直到 752 年去世時一直擔任唐玄宗的宰相，權傾朝野。根

16《舊唐書》，卷 60。

17 如 8 世紀初期的潭州都督王熊就是他的一名追隨者。見《歷代名畫記》，卷 9。

18 張彥遠，《歷代名畫記》，卷 9。

圖 104 （傳）李思訓《江帆樓閣圖》。宋代摹本，台北故宮博物院藏

據唐代文獻，他的畫風遵循著家傳的青綠山水傳統。[19]

　　李思訓沒有任何可靠真跡傳世，藏於台北故宮博物院的《江帆樓閣圖》據傳是他所繪（圖 104）。但這幅畫的構圖和《遊春圖》左部非常相似，很可能二者均為一幅失傳大型作品 —— 可能是一件三扇屏風 —— 的摹本。[20] 值得慶幸的是，陝西乾縣懿德太子李重潤（682—701 年）墓（圖 105）中的山水圖像為研究唐代初期的青綠山水提供了可靠的實物資料。多種證據說明該墓壁畫和李思訓必有聯繫：與李思訓一樣，懿德太子也是一位在武則天專權時期被迫害的皇室成員，因抨擊武則天於 701 年被處死，直到武則天退位後才被追認為皇太子。705 年武則天死後，他的遺體得以歸葬唐高宗乾陵的陪葬墓中。對於李思訓和其他幸存李唐皇室成員來說，為慘死的李重潤恢復皇太子名譽並為他建造陵墓，在當時具有重要政治意義，表明李唐皇族的整體平反和政治上的重新得勢。另外兩點證據進而表明李思訓可能直接參與或影響了懿德太子墓的設計和裝飾：第一，他的職位 "中正卿" 的職責包括為皇室成員安排葬禮，懿德太子重新安葬之事如此重大，很難設想擔任此職的李思訓未參與這個活動；第二，此墓前室頂

19　除《歷代名畫記》外，唐代詩人孫逖在其《奉和李右相中書壁畫山水》一詩中對李林甫的山水畫也做了描述。詩云："廟堂多暇日，山水契中情。欲寫高深趣，還因藻繪成。九江臨戶牖，三峽繞簷楹。花柳窮年發，煙雲逐意生。能令萬里近，不覺四時行。氣染荀香馥，光含樂鏡清。詠歌齊出處，圖畫表衝盈。自保千年遇，何論八載榮。"《全唐詩》，北京：中華書局，1960 年版，第 1195 頁。

20　傅熹年，《關於 "展子虔〈遊春圖〉" 年代的探討》，載《文物》，1978 年第 11 期。

圖 105　陝西乾縣懿德太子墓結構，初唐

上的一則題記稱，一位名叫楊朁珪的畫家表示"願得常供養"。有學者認為這位畫家即《歷代名畫記》中記載的暢（楊）朁，"善山水，似李將軍"。[21] 李將軍即李思訓，因其曾任武衛大將軍，時人稱他為"大李將軍"，稱李昭道為"小李將軍"。

　　此墓的墓道兩側各繪一幅長達 26 米餘的三角形壁畫，表現一個威武嚴整的儀仗行列正列隊出城，但高牆和闕樓之外卻只有一條巨大的青龍和一隻白虎在雲中騰躍。全畫以氣勢磅礴的山脈為背景，層層石崖，深谷縱橫，樹木分佈其間。風景的上部被毀，但殘存部分依然顯示出其獨特的山水畫風格（圖 106）。畫

21　張彥遠，《歷代名畫記》，卷 9。

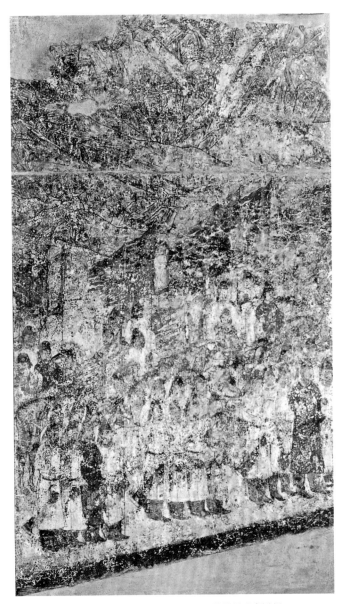

圖106　山水儀仗。初唐，陝西乾縣懿德太子墓墓道壁畫局部

圖107 松石。初唐，陝西
富平節愍太子墓壁畫局部

面以赭色為主調，雜以紅、綠、青、黃等色，呈現出豐富微妙的
變化。畫家為了加強形象的立體感在多處運用了明暗法；沿輪
廓線著石綠是其畫法的另一特點。這幅作品之所以具有非同尋
常的力度，在很大程度上歸因於青綠與勾勒的結合，以堅實有
力的"鐵線"勾畫出棱角分明的山巒層岩。同一繪畫風格在幾
年之後也被用來描繪節愍太子墓（710年）壁畫中的山石和盤曲
奇崛的樹幹（圖107）。有意思的是，我們在傳世的《明皇幸蜀
圖》中也可以看到與此相似的線描和著色方法以及山石形狀（圖
108）。此畫的作者及時代長期以來一直是學術界的爭論焦點，

圖 108　（傳）李昭道《明皇幸蜀圖》。宋代摹本，台北故宮博物院藏

懿德太子墓和節愍太子墓壁畫的發現，證明它很可能是宋人依照李氏弟子繪於 7 世紀後期的一幅作品所作的摹本。[22] 但因原畫的創作時間比懿德太子墓壁畫晚了近一個世紀，兩者也存在著諸多不同。如《明皇幸蜀圖》是一幅卷軸畫，也更為注重山水因素，畫中山脈不再是襯托人物的背景，而是成為佔據畫面中心部位的主要表現對象。險峻的群峰由近及遠層層排列，耀眼的白雲繚繞其間，其造型和著色富有強烈的裝飾意味。兩條蜿蜒的深谷將畫面分為三部分，並將觀賞者的視線引向遠方。畫家藉助於風景的構成加強了畫面的情節性和節奏感："幸蜀"的行列形成斷而有續的人流，曲折行進在山嶺之上和峽谷之中。一隊騎旅在右側的峭壁上出現，主體部分的人馬在畫面中部的空地歇息，而前方的隊伍已轉入左邊的峽谷。

懿德太子、章懷太子（李賢，654 — 684 年）和永泰公主（李仙蕙，684 — 701 年）的三座墓葬提供了有關初唐繪畫最集中的一批證據。這三座大型皇室壁畫墓均建於 8 世紀初 —— 與懿德太子一樣，章懷太子和永泰公主也都是武則天下令處死的，在武則天死後得以正式安葬。[23] 懿德太子和永泰公主墓的壁畫在構圖和風格方面比較接近，而章懷太子墓壁畫則更為舒散豪放，可能由一些更偏好自由風格的宮廷畫師繪製。懿德太子墓葬壁畫中的人

22 這幅畫傳為李昭道作，但這不可能，因為李昭道死於明皇幸蜀之前。羅樾認為此畫可能創作於這一事件的幾十年後，並可能受到白居易《長恨歌》的影響，見 Max Loehr, *The Great Painters of China*, Harper Collins Publishers, 1981, p69。

23 發掘報告見《文物》，1963 年第 1 期、1972 年第 7 期。

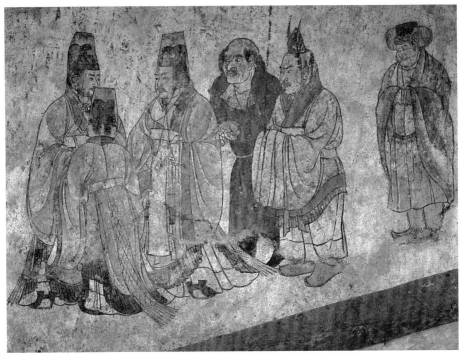

圖 109　客使圖。初唐，陝西乾縣章懷太子墓墓道壁畫局部

物組成排列有序的嚴謹隊形，而章懷太子墓室壁畫中的人物則出現為互動中的個體，一幅表現各國使節相互交談的畫面特別顯示出這個特點，可說是唐代墓葬壁畫中的巔峰之作（圖 109）。此墓墓道兩壁上也繪有山水，不過它不像懿德太子墓道壁畫那樣由層層山巒堆砌而成。[24] 此處的主題是狩獵和打馬球，壁畫中的風景

24 根據發掘報告，第四天井以內的牆壁是 711 年重修的，當時李賢被追認為太子。沿斜坡墓
　道的壁畫則是 706 年畫的。

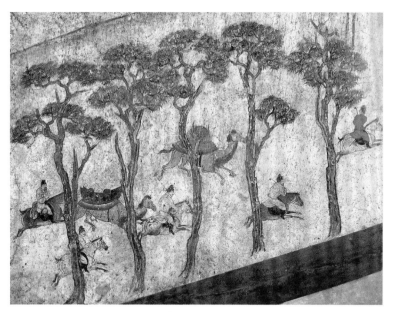

圖 110　山間騎士。初唐，陝西乾縣章懷太子墓墓道壁畫局部

因此顯現為一個開闊的野外空間，其間點綴以山石樹木。畫家的
線條自由奔放，猶如書法的行草，與懿德太子墓中壁畫棱角分明
猶如鐵線的用筆判然有別。並且，畫家有意識地創造出開闊的視
覺空間，如墓道西壁的馬球圖以一排高大的樹木為前景，用來分
隔觀者和畫中人物（圖 110）。以樹木分隔畫面的構圖方法源於
先秦，在漢代以及南北朝時代繪畫中持續不斷（參見圖 19、圖
77、圖 90），但它在此處的作用發生了變化：如果說樹木在前代
例子中都被用來界定左右相鄰的畫面段落，在這裏它們則分隔出
從近至遠的縱深空間層次。

名家與畫派輩出：盛唐氣象

懿德、章懷和永泰三墓壁畫所表現出的不同風格與唐代繪畫藝術中門派的出現有關。初唐至盛唐的一些有影響的繪畫門派都有各自的追隨者，公開標榜自己宗法"某家樣"。有的門派可以追溯到曹不興和張僧繇等前代大師，有的則始於當代名家如吳道子或周昉（活躍於 8 世紀中後期）；張彥遠因此說唐代繪畫是"各有師資，遞相仿效"[25]。這種情況也不免造成門派、畫坊以及藝術家之間的競爭；特別是當若干富有聲望但傳承不同的畫家在同一建築內作畫時，這種競爭就變得尤為激烈。在場的藝術家有時對自己門派的技法加以保密；有時其競爭引發出地區派別之間的對立；有些競爭進而轉化為公開化的藝術競賽和比試。[26]

據畫史記載，唐代宮廷和寺院均曾舉行公開繪畫競賽，由不同畫派的畫家參加，常常繪製同一題材以顯其高下。敦煌莫高窟第 172 窟中的兩幅繪於盛唐時期的壁畫表明這些記載並非虛構。這兩幅尺寸相同的壁畫分別繪在窟內相對的南北兩壁上，以同樣的尺寸和構圖描繪《觀無量壽經》，但它們大相徑庭的繪畫風格和視覺效果表明二者係不同畫家所繪。南壁壁畫中的形象輕盈而柔和（圖 111）；北壁上的則厚重而嚴謹（圖 112）。南壁壁畫中的無量壽佛出現為典型的中國形象 —— 他身穿寬鬆的白袍，以

25 張彥遠，《歷代名畫記》，卷 2。

26 關於這種競爭，見巫鴻，《敦煌 172 窟〈觀無量壽經變〉及其宗教、禮儀和美術的關係》，載《超越大限 —— 巫鴻美術史文集，卷二》，第 209—221 頁，特別是第 219—221 頁。

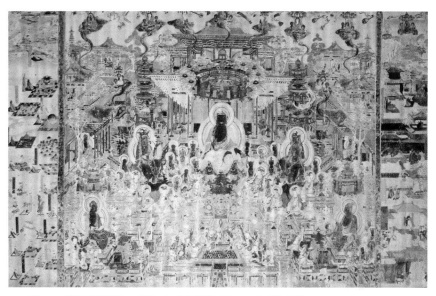

圖 111　觀無量壽經變。盛唐，甘肅敦煌莫高窟 172 窟南壁壁畫

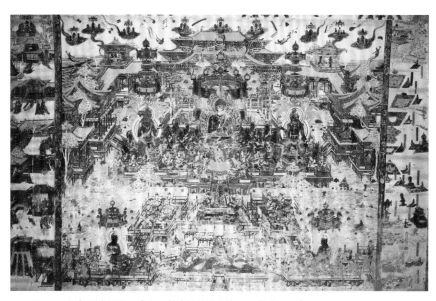

圖 112　觀無量壽經變。盛唐，甘肅敦煌莫高窟 172 窟北壁壁畫

線描技法精確地表現出輪廓和衣紋。同是無量壽佛，在北壁壁畫中卻反映出印度佛教藝術的強烈影響 —— 他身著緊身袈裟，裸肩露臂。畫面具有強烈的立體感：佛與兩側的菩薩體態壯碩，其輪廓線或被略去或被融入色彩的暈染之中，視覺效果與南壁佛像截然不同。

兩畫風格上的差異反映出當時藝術家對佛教藝術所持的不同態度：一種恪守印度佛教造像程式，另一種對之加以中國化，使之更加符合中國信眾的欣賞習慣。從這兩幅壁畫我們也可理解唐代典籍中記載的關於李思訓和吳道子之間的一次競賽的真實含義。據朱景玄記載：在天寶年間（742—756年），唐玄宗"忽思蜀道嘉陵山水"，遂宣召吳道子、李思訓一起在大同殿裏創作壁畫。結果，三百里蜀道山水，"李思訓數月之功，吳道子一日之跡，皆極其妙"[27]。從歷史事實上說，這個事件是不可能發生的，因為李思訓比吳道子年長五十多歲，在天寶年間之前已經去世。這一記載因此只能作為寓言來讀，其中李思訓和吳道子代表著兩個不同的繪畫傳統和流派，二人之間的較量反映了不同藝術傳統、繪畫風格以及畫家社會等級之間的差異和競爭。

在當時人的眼裏，吳道子和李思訓的風格代表了唐代繪畫中的"疏、密"二體。張彥遠將這一風格分類作為藝術評論和鑒賞的前提，宣稱"若知畫有疏密二體，方可議乎畫"[28]。從一些考古

27 朱景玄，《唐朝名畫錄》。

28 張彥遠，《歷代名畫記》，卷2。

發現的墓葬壁畫中可以看到，這兩種風格在 7 世紀和 8 世紀初已經並存；密體風格見於長樂公主和懿德太子墓，疏體風格見於執失奉節和章懷太子墓。至 8 世紀中葉，以李思訓青綠山水為代表的密體畫風，因愈益趨於工巧繁麗而逐漸失去其吸引力和主流地位。張彥遠在讚賞李派作品的同時，也對李昭道工巧繁麗的風格頗有微詞；朱景玄並說他的作品 "甚多繁巧"[29]。就在這時，疏體大師吳道子出現了，頓時成為人們關注的焦點。張彥遠描述他作畫時的情景時說："筆才一二，象已應焉。"[30] 朱景玄認為吳道子的作品不拘泥於細節描繪，其筆法流暢而富於變化起落，充滿了動勢與活力，在描述所見吳道子真跡時說："又數處圖壁，只以墨縱為之，近代莫能加其彩繪。"[31] 學者們曾試圖以存世繪畫作品印證這些記述，有些人認為敦煌莫高窟第 103 窟的維摩詰畫像似乎反映了吳道子以線條為主的畫風（圖 113），另一些學者則認為曲陽北嶽廟的一方石刻更典型地反映出他靈活多變的筆法（圖114）。這方石刻雖為後人所為，但上面有 "吳道子筆" 刻銘，應有所本。石刻以強有力的線條描繪一個形似惡魔的力士，肩扛長戟，凌空騰躍，確實使人想起記載中吳道子筆底的人物，"虯鬚雲鬢，數尺飛動，毛根出肉，力健有餘"[32]。

　　這種充滿動感、富有強烈表現力的繪畫並非宮廷的產物。趨

29　朱景玄，《唐朝名畫錄》。

30　張彥遠，《歷代名畫記》，卷 2。

31　朱景玄，《唐朝名畫錄》。

32　張彥遠，《歷代名畫記》，卷 2。

隋、唐

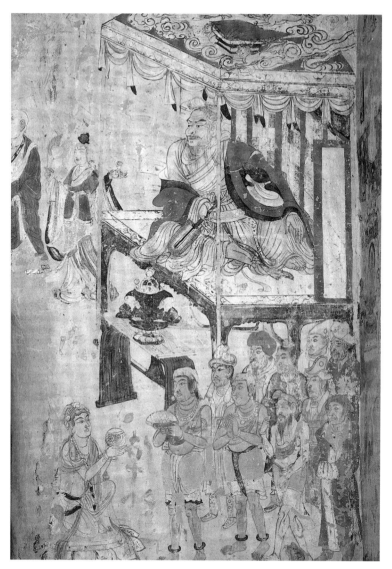

圖 113　維摩詰。盛唐，甘肅敦煌莫高窟 103 窟壁畫

圖 114 （傳）吳道子《山鬼圖》。河北曲陽北嶽廟碑刻拓本

至盛唐時期，宮廷繪畫的品位日益秀麗典雅，以青綠山水、綺羅仕女、花鳥、蟲草、鞍馬為主題。吳道子的背後實際上是成千上萬修造佛道寺觀的工匠和畫匠，他在中國歷史上因此也被這些職業畫師尊為"畫聖"，奉之為他們的保護神。[33] 與作為皇親國戚的李思訓不同，吳道子出身卑微，從未踏入仕途。史籍對於他的生平記載甚少，只知道他少時孤貧，可能並未接受過正規藝術

33 見黃苗子，《吳道子事跡》，北京：中華書局，1991 年，第 23—30 頁。

隋、唐

訓練。[34] 即使他成名後被招入宮廷，其職責也僅限於教習宮人和伺奉皇子。[35] 宮廷之外的公共空間才是他的真正用武之地。在長安，他擁有自己的作坊和多名弟子，為廟宇作壁畫時常常自己勾墨，然後由弟子設色。從張彥遠的著作中可以看出，當時與吳道子有關的畫家與宮廷的聯繫都不甚密切，他們所繪也大都是道釋人物。[36] 文獻記載吳道子在洛陽和長安的佛寺和道觀中畫壁三百餘堵，看來並非誇大其詞，根據《歷代名畫記》的記述，甚至在 845 年的"會昌滅佛"之後，洛陽、長安兩地還有 21 座寺院遺存有吳道子的畫跡，佔兩京劫餘寺院總數的三分之一。所有這些證據都說明吳道子一生主要從事壁畫創作，而不是以製作供私人觀賞的卷軸畫為業。《宣和畫譜》在他名下記載的 93 件作品全部為道釋畫，無一件為觀賞性作品。這些畫中的一些可能是為描繪大型壁畫準備的小樣，另一些則可能在小型佛堂中供奉。[37] 由於他的主要實踐場所在佛寺道觀，他的繪畫藝術也就與唐代的大眾市井文化不可分割。

34 朱景玄說他"年末弱冠，窮丹青之妙"（見《唐朝名畫錄》）。張彥遠說他"學"於張僧繇、張孝師、張旭和賀知章（《歷代名畫記》，卷 2），強調的並非實際的師承，而是他從各種藝術形式中接受的影響。

35 吳道子的兩個頭銜，內教博士和寧王友，都說明了這種宮內的職責。據說他曾參加《金橋圖》的創作，描繪玄宗從泰山到長安的巡遊。但是這個記載的可靠性值得懷疑，因為張彥遠和朱景玄都沒有提到此事。

36 有關這些人的記載見《歷代名畫記》，卷 9。張彥遠以"名手畫工"一詞形容這些人。

37 《宣和畫譜》，卷 2。文中說"御府所藏九十有三"，但是根據喬迅（Jonathan Hay）的看法，這個數目指的是繪畫用的絹幅，而非作品個體。此處跟隨對此文獻的傳統理解。

許多關於吳道子藝術實踐的軼聞和傳說證實了他與市井文化的這種關係。文獻記載常把他描述得猶如一個街頭藝人，當眾作畫時顯示出超人的技能，令人稱奇。例如說他畫佛和菩薩的頭光皆不用規矩測量，而是一揮而就，使觀者以為有神相助。張彥遠把他和莊子筆下的兩個巧匠比較：一是“奏刀騞然，莫不中音”的解牛庖丁；一是運斧成風，能削鼻上之堊而不傷鼻的郢匠。[38] 又據朱景玄記載，吳道子在寺中作畫時，長安市民爭相前往觀看，其中有老人也有年輕人，有士人也有平民，圍成厚厚一圈人牆，令人聯想起傳統廟會上的情景。他的宗教畫對平民百姓產生了巨大影響 —— 朱景玄引景雲寺老僧的話說：“吳生畫此寺地獄變相時，京都屠沽漁罟之輩，見之而懼罪改業往往有之。”種種民間傳說進而給吳道子及其作品蒙上了一層神秘色彩：他或被看作張僧繇轉世，或傳說可以通過誦讀《金剛經》知前生事；他畫的飛龍被說成是鱗甲飛動，逢下雨天則生雲霧。這些傳說屬於口頭文學而非官方正史。李思訓在新、舊《唐書》中皆有傳記，而二書對吳道子的事跡隻字未提，再次證實了這兩位畫家所屬的不同社會階層和文化環境。

　　唐代文化的活力和藝術風格的豐富多彩，在很大程度上得益於思想文化上的兼容並蓄。開放的環境、寬容的氣氛，使各種藝術流派與風格能夠並存和相互交流，免於一家獨尊的局面。這種情形在盛唐時期表現得尤為突出，這一時期的藝術因此也最富

38 張彥遠，《歷代名畫記》，卷 2。

有變化和新意，達到空前繁盛的局面。不但公共宗教藝術臻於極盛，宮廷藝術的一些分支，如仕女畫、花鳥畫和鞍馬畫也發展成為引人關注的繪畫門類，其中名家輩出。同時，山水題材在繪畫實踐中的分量大大增加，與之相關也出現了以山水畫表現個人情性的傾向。最重要的一點是，這些不同的傳統、題材和畫科並非孤立存在，而是在京城中和朝野間爭奇鬥豔，互相激發，共同對唐代繪畫藝術的發展做出貢獻。

近四十年來發現的真實可靠、年代可考的墓葬壁畫已經成為研究唐代繪畫的最重要實物資料。它們的意義不僅在於為有爭議的傳世作品提供鑒定依據，也不僅是為研究個別畫家的風格和門派提供資料 —— 這是往舊畫史經常採用的觀點，已被新的藝術史研究突破。這些壁畫的意義首先在於反映出唐代繪畫的宏大歷史發展面貌，以及全社會的藝術觀念和欣賞情趣的持續變化。在這些考古新材料中，聚集於長安京畿地區的幾十處唐代皇室成員和高官墓葬中的壁畫，使美術史家得以準確地觀察到 7 世紀初到 9 世紀末唐代繪畫在題材、佈局和風格上的演變。[39] 前文中以懿德太子墓等大型壁畫墓為例探討了初唐時期皇室繪畫的一些特徵，此處我們將擴大眼界，對京畿地區的唐代墓葬壁畫做一概覽，勾畫出一些基本的演進趨勢。在這個基礎上我們將聚焦於一些重要考古例證，探討它們對理解唐代繪畫發展的意義，並將之聯繫以

39 關於唐代壁畫的總體情況，見李星明，《唐代墓室壁畫研究》，西安：陝西人民美術出版社，2005 年。

畫史上提到的傑出畫家和他們的作品。

沿循北朝前例，初唐大墓均在斜坡長墓道的壁面上展示兩幅三角形壁畫，把墓葬的這部分轉化為一個巨大的畫廊（參見圖105）。墓道入口兩側一般分繪白虎和青龍，接著是各種禮儀和社交活動形象，包括鞍馬出行、官員聚會、狩獵場面等（參見圖106—107，109—110）。墓門後的甬道壁畫隨即展示墓主的社會等級標記以及一組組侍從人員。再往裏走，壁畫的內容集中在表現墓主的家居生活，特別是大批貴夫人和侍女的形象，似乎她們仍在這個地下宮殿中陪伴著去世的主人（圖115）。在盛唐時期的墓葬中，墓道中的禮儀場面迅速減少，而婦女、樂師和僕人等家內景象不僅出現在墓室內，有時也出現在墓葬入口處。這一變化意味著顯示公共禮儀場面和死者社會地位的題材退居次要地位，墓葬被設計成死者在陰間的私人宅邸。這種風氣至中唐時期更為盛行，描繪官員聚會和儀仗隊伍的繪畫徹底消失，墓道有時完全不加裝飾，放置棺槨的後室則成了創作壁畫的重點地區，大多模擬屏風展示仕女和花鳥，將私密的棺室轉化為家庭中的豪華內室。

盛唐時期墓葬壁畫的一個重要價值在於提供"畫科"概念逐漸形成的資料。如果說人物、鞍馬、花鳥、山水這些繪畫主題已在初唐畫論中出現，那麼盛唐時期的文獻和考古材料都說明畫科的概念更為強化。此結論的一個重要根據是西安附近富平朱家道村的李道堅墓的發現。李道堅是一名皇家宗室成員，於738年去世。他的墓室三面牆上都畫有模擬畫屏的壁畫，將這個黃泉之下

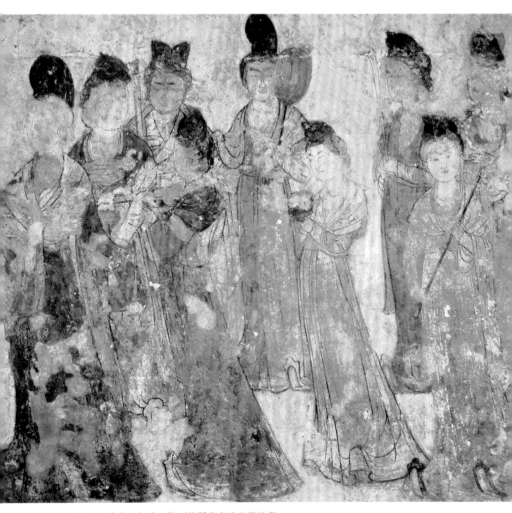

圖 115　宮女。初唐・陝西乾縣永泰公主墓壁畫

圖 116 墓室壁畫分佈圖。盛唐，西安富平朱家道村李道堅墓。鄭岩繪

的空間塑造為墓主靈魂的居室（圖 116）。[40] 正如學者鄭岩注意到的，這幾面屏風的題材透露出清晰的畫科概念：西壁棺床上畫有一架六曲水墨山水屏風（圖 117），北壁上兩面屏風的圖像一為仙鶴，一為馭牛（圖 118），南壁的屏風上畫臥獅，東壁為樂舞形象。[41] 其題材的區分似乎已經預示出朱景玄於一個世紀後在《唐朝名畫錄》中提到的 "人物、禽獸、山水、樓台" 諸門類。

40 此墓於 1994 發現後，考古人員對壁畫進行了調查，見井增利、王小蒙，《富平縣新發現的唐墓壁畫》，載《考古與文物》，1997 年第 4 期，第 8—11 頁。此墓最後於 2017 年被發掘，發現了墓誌，確定了墓主身份。

41 鄭岩，《壓在 "畫框" 上的筆尖 —— 試論墓葬壁畫與傳統繪畫史的關聯》，載《新美術》，2009 年第 1 期，第 39—51 頁；有關討論見第 50 頁。

隋
、
唐

圖 117　山水屏風及細部。盛
唐，西安富平朱家道村李道堅
墓壁畫

圖 118　馭牛圖。盛唐，西安富平朱家道村李道堅墓壁畫

　　李道堅墓中的山水屏風以六幅狹長畫面組成，每幅中以濃重的墨色繪高峻的山峰、山間峽谷，以及朝著遠方伸展的河川。與之相似的一套山水畫見於唐玄宗貞順皇后武氏、又稱武惠妃的墓中。武妃是武則天的姪孫女，於開元十二年（724 年）被封為惠妃。她死於 737 年，只比李道堅墓的年代早一年，被追封為貞順皇后，葬在長安以北 40 多公里、今西安長安區大兆鄉龐留村的敬陵。[42] 與李道堅墓相同，這六幅山水畫也位於棺台上方的西壁上，一字排開（圖 119）。畫的內容也均為高山流水，但構圖和筆法更細緻而富於變化。考慮到墓主的皇后身份，這套畫應是由重要宮廷畫家製作的，為研究盛唐時期山水畫的發展提供了極

隋、唐

42　有關此墓情況，見屈利軍，《新發現龐留唐墓壁畫初探》，載《文博》，2009 年第 5 期，第 25—29 頁。

其重要的證據。從媒材的角度看,它與李道堅墓山水屏風有所不同:其六幅畫面的邊框不相連接,之間留出明顯間隔,而且底邊和棺床平面也不相接,像是懸空掛在牆上。筆者對這一現象的解釋是這六幅畫所模仿的不是立在地上的屏風,而是文獻中記載的懸掛在牆上的山水畫幛。不少唐、五代和宋的詩人都描寫過這種六幅一套的山水畫,如韓愈說:"流水盤迴山百轉,生綃數幅垂中堂。" 劉鰲也寫道:"六幅冰綃掛翠庭,危峰疊嶂鬥崢嶸。"他們所描寫的作品與這套壁畫的形式和內容都很相近。

多幅構圖只是盛唐山水畫的一種形式,另一種形式是單幅構圖,一般裝裱在屏風或掛在牆壁上。2014 年西安郭新莊發掘的韓休墓為這種形式提供了一個標準案例。[43] 韓休卒於 740 年,生時位至宰相,他的墓葬的時代和級別均與前兩墓接近,屬於盛唐時期的高級貴族壁畫墓。墓中的山水圖高 194 厘米、寬 217 厘米,赭紅色邊框可能表現屏風的木框或畫幛的布邊(見圖 120)。圖中天際上方懸掛著一輪圓日,下面是一條蜿蜒曲折的山谷,從前景伸向遠方的太陽,將整個畫面分成左右兩半。以兩旁的坡地、山峰和危岩夾持著中間山谷中的流水,構成重疊的鳥瞰景觀。凌空凸起的巨石俯臨溪水,與文獻記載吳道子畫中的 "怪石崩灘" 圖像似有相通之處。[44] 此前美術史家已經相當熟悉這種 "高山深壑" 的唐代山水圖式,但所根據的只是日本奈良正倉院收藏的唐

43 程旭,《長安地區新發現的唐墓壁畫》,載《文物》,2014 年第 12 期,第 64—80 頁。

44 張彥遠,《歷代名畫記》,卷 1。

圖 119　山水壁畫。盛唐，西安長安區大兆鄉龐留村敬陵壁畫

圖 120　山水屏風。盛唐，西安郭新莊韓休墓壁畫

隋
、
唐

代琵琶上的圖像裝飾，以及敦煌莫高窟 172 窟《觀無量壽經變》中的邊角山水。韓休墓壁畫的發現提供了在尺幅和性能上都最接近於盛唐單幅山水畫的例證，其構圖中部和遠方的草亭圖像也不見於以往的案例，為這幅山水畫添加了一絲空寂和隱逸的氣氛。

與宮廷有密切關係的藝術家 —— 包括皇室成員、朝臣和宮廷專業畫家 —— 從初唐起就對描繪飛禽（特別是鷹）、動物（特別是馬）和昆蟲情有獨鍾，被張彥遠和朱景玄錄入這派畫家之列的人不乏皇室成員和朝臣。盛唐繪畫中的"禽獸"類題材由李道堅墓中的仙鶴、馭牛和臥獅屏風圖得到了證據。其中身軀壯實、低首前行的牛的圖像（參見圖 118），與著名唐畫《五牛圖》中的第一頭牛在造型和神態上都相當接近（圖 121）。《五牛圖》的作者韓滉（723—787 年）是韓休的兒子，跟隨父親服務於朝廷，官至丞相，封晉國公。韓休墓發現後，有人提出韓滉可能參與了其父墓葬壁畫的設計，但僅是猜測而已。

在諸多禽獸之中，"鞍馬"無疑是唐代繪畫中的一個重要門類，其發展過程反映出宮廷藝術從初唐到盛唐的總體趨勢。駿馬一直受到唐代皇室的鍾愛，但對不同時代的帝王來說馬的意義十分不同，因此也被賦予不同的形象。初唐的昭陵六駿描摹的是唐太宗生前乘騎的戰馬（參見圖 95），之所以把這些石雕安放在唐太宗的陵墓前，是因為此六駿曾為大唐帝國的創建立下過戰功。一個世紀後的唐玄宗也在皇家馬廄裏飼養了四萬匹西域駿馬，但這些馬從未上過戰場，只用來彰顯皇家威儀或為天子表演馬舞（圖 122）。牠們不再是馬之勇士，而是類似於皇宮內院深藏的

圖 121　韓滉《五牛圖》局部。盛唐，北京故宮博物院藏

圖 122　舞馬銜杯紋銀壺。盛唐，西
安市南郊何家村出土

嬪妃。

不少盛唐的著名宮廷畫家，如陳閎（生活於 8 世紀）和韓幹，皆曾奉命描繪過御廐內的駿馬良駒。他們的作品遠離了初唐鞍馬繪畫的壯健和豪放氣概，發展出盛唐時期流行的另一種風格，所畫駿馬體態豐圓，造型與當時的仕女形象甚有相似之處。這也許是為什麼盛唐詩人杜甫在評介韓幹畫馬時說其 "畫肉不畫骨" 的原因。然而張彥遠卻盛讚韓幹的鞍馬繪畫，說他捕捉住了馬的精神，為鞍馬畫家中 "古今獨步" 者。[45] 這個觀點可以從現在尚存、據稱為韓幹所繪的《照夜白》圖中得到證實（圖 123）。照夜白是唐玄宗最鍾愛的良駒之一，圖中所繪之馬膘肥體圓，四腿短細，似乎與人們想象中的西域駿馬相去甚遠。但是牠笨拙的體態反而突出了牠的 "神"：牠昂首嘶鳴，四蹄騰驤，似要掙脫韁繩，奮蹄奔去。這種掙扎卻注定沒有結果 —— 這匹寶馬被拴在一根鐵柱上，無法掙開；黑色的鐵柱處於畫面中心，其核心位置和強烈的色澤反差增強了它不可撼動的穩定感。畫家最為生動的 "點睛" 之筆是表現此馬將其痛苦的眼神轉向觀者，像是在乞求同情（圖 124）。韓幹筆下的良駒因此被充分地擬人化了，似乎反映出宮廷生活的悲劇，也可以作為畫家本人的自喻。

除了山水和禽獸之外，唐代繪畫中的另外兩個主題是女性形象和花草。女性形象在隋唐之前的繪畫中已經佔據重要位置，傳世例證包括上文討論過的《列女仁智圖》（參見圖 78）、《女史

45 張彥遠，《歷代名畫記》，卷 9。

圖 123　韓幹《照夜白》。盛唐，美國紐約大都會美術館藏

圖 124　韓幹《照夜白》局部

箋圖》（參見圖 79—80，圖 82—83）和《洛神賦圖》（參見圖 84—86）。初唐到盛唐繪畫中的女性圖像沿著三個基本方向發展，一是從"古式"變為"今式"——她們不再表現歷史或幻想中的角色，而是以所著時裝表現當下現實中的女子；二是"去政治化"——她們不再是節婦、孝女或仙人，而是以宮闈麗人為典範的俗世女子；三是"偶像化"——她們不再是敘事性繪畫中的人物，而是以其獨立的存在佔據整個畫面。[46]

　　這些變化在初唐時期就已開始出現，但其創作者仍名不見經傳，其作品主要用來裝飾建築和屏障。因此，雖然 8 世紀初的皇家墓葬已經包含了相當多的極為生動的女性形象，但《歷代名畫記》與《唐朝名畫錄》二書均對當時的女性題材繪畫鮮有記述和評議，既沒有提供這一領域中重要畫家的姓名，也沒有舉出有關作品的名稱和內容。這種情況在盛唐時期發生了重大變化，仕女題材吸引了越來越多的畫家。據記載，生活在 8 世紀中葉的李思訓的姪孫李湊，甚至放棄了李氏家傳的青綠山水而專工仕女，張彥遠說他尤擅綺羅仕女人物，稱為一絕。[47]

　　更重要的是，《歷代名畫記》與《唐朝名畫錄》都把張萱（活躍於 714—742 年）和周昉這兩位生活在 8 世紀的畫家評價為女性題材繪畫的大師，對二人描繪"宮苑仕女"和"閨房之秀"的

46 對這些變化的詳細討論，見巫鴻，《中國繪畫中的"女性空間"》，第四章"宮闈麗人：女性空間的獨立"。

47 張彥遠，《歷代名畫記》，卷 9。

畫作稱讚備至,甚至評為"神品"和"妙品"。[48] 把文獻記載和考古材料聯繫起來看,我們可以認為初唐墓葬裏發現的大量麗人形象為張萱和周昉的出現提供了一個必要的歷史背景,這二人在美術史上的主要貢獻在於把一個"無名"的視覺文化傳統轉化為高等繪畫藝術,從而引出精英藝術和大眾視覺文化的進一步互動。

對生活在 8 世紀中葉的唐代人來說,閻立本和他所繪的功臣已成為遙遠的過去,具有遠見卓議的政治人物也失去以往的感召力,取而代之的是崇尚時尚之風,其代表人物非楊貴妃莫屬。特別是在 745 年至 756 年之間,楊貴妃(本名楊玉環)成為炙手可熱的人物。她是唐玄宗最寵愛的妃子,被認為是中國歷史上最著名的美女之一,據說她豐腴的體態也造就了盛唐時期豐滿豔麗的仕女畫。但這一看法值得商榷,因為體格豐滿的女性形象在 8 世紀初甚至更早的唐代繪畫中就已開始出現。正確的說法應該是楊貴妃集中代表了這種婦女形象及其美感價值,而非這種形象的來源。這類仕女形象在盛唐時期出現在遙遠的省份甚至國外的器物上,在新疆和日本都曾發現(圖 125、圖 126)。也就是在這個背景下,出現了盛唐時期最擅長描繪貴族女性的畫家張萱和周昉。

張萱年齡稍長,雖然他在後世的名聲很大,但是當時的藝術地位並不太高。張彥遠關於他在《歷代名畫記》裏只寫了一句話,說他擅畫婦女嬰兒。朱景玄在《唐朝名畫錄》中對他倒是有

48 見陳高華編,《隋唐畫家史料》,北京:文物出版社,1987 年,第 236—237、317—319 頁。

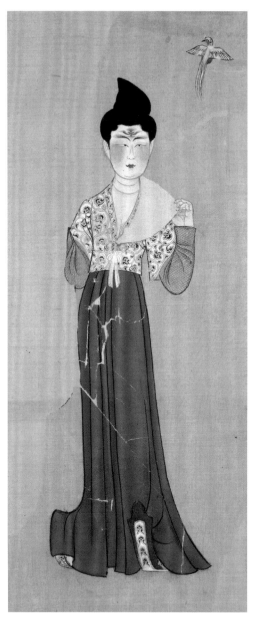

圖 125　仕女。盛唐，新疆
阿斯塔那 187 號墓出土帛畫
殘片

圖 126　樹下仕女圖。盛唐，日本正倉院藏

一段較長記載，但卻把他放在中等畫家之列。他之所以在繪畫史中變得赫赫有名，是因為他作品中的兩幅有極為精緻的摹本存世，它們均出自宋徽宗（1101—1125 年在位）或其畫院畫家之手。但由於這兩幅畫所擁有的這種"雙重作者"身份，它們作為研究張萱繪畫風格的資料價值也就必須慎重考慮。在筆者看來，它們充其量不過是張萱作品的宋代翻版：在構圖方面它們很可能仿效了原作 [49]，但其繪畫風格 —— 包括其厚重的著色、平面的形象、對細節的精細描繪，特別是強烈的裝飾趣味 —— 反映出宣和院畫的獨特審美觀念。兩幅之一《虢國夫人遊春圖》描繪了楊貴妃的姐姐虢國夫人及其隨從騎馬遊春的情景；另一幅名為《搗練圖》（圖 127），描繪了宮廷生活的另一側面：命婦們正在從事一系列搗練、絡線、熨燙勞作。我們不可將這些場面同真正的絲綢生產和普通紡織女的日常勞動混為一談。在古代中國宮廷中，養蠶和紡織是一種禮儀活動，以象徵"女德"，描繪這種活動的作品早在公元前 6 — 前 5 世紀的青銅器和漢代石雕上就出現了（參見圖 20）。[50]

　　兩幅作品的構圖因循了不同的前代模式。《虢國夫人遊春圖》繼承了描繪出行和車馬儀仗這個歷史悠久的傳統，也使人們回想

49　支持這個推測的一個證據是 2000 年在陝西長安興教寺發現的一個初唐石槽，上面兩個線刻圖像和《搗練圖》中的第一組人物非常接近。見劉合心，《陝西長安興教寺發現唐代石刻線畫"搗練圖"》，載《文物》，2006 年第 4 期，第 69—74 頁。說明這是一種程式化的唐代構圖。

50　詳細討論參見巫鴻，《中國繪畫中的"女性空間"》，第 235—277 頁。

起章懷太子墓中的狩獵場面。《搗練圖》則沿循著《女史箴圖》的前例（參見圖 80），由幾組人物構成手卷中既獨立又相關的畫面。美術史家對此圖的完美構圖感歎不已。打開畫卷，首先映入眼簾的是四位宮廷婦女圍繞著一個長方形石槽。她們的姿態和動作十分協調；站立的身姿和手中的搗杵突出了垂直的動感。與此對照，第二個場景則由坐在地上的人物形象構成——一個在理線，另一個在縫紉。二人手中若有若無的纖細絲線，與前段中沉重的木杵構成戲劇性的對比。第三段畫與第一段遙相呼應：它描繪的也是四個站立的婦女，也形成一個平行四邊形的組合。但她們正在展開一匹白練熨燙，白練沿水平方向亦張亦弛地延伸，與兩邊婦女略微後仰的體態動作形成微妙的張力。

張彥遠在《歷代名畫記》中記述了張萱和周昉之間的關係："周昉初效張萱，後則小異，頗極風姿，全法衣冠，不近閭里。衣裳勁簡，彩色柔麗。"[51] 這一記載把兩位畫家置於同一流派中，但也指出了他們不同的歷史地位：仕女畫在張萱的時代尚不夠典雅柔麗，而周昉的仕女畫則達到了"頗極風姿"的地步。由此可知為什麼張萱在唐代的名聲並不那麼顯赫，而周昉卻被列在除吳道子之外的所有大師——包括閻立本、李思訓及其他著名大師——之上，被朱景玄譽為"神品中"。遺憾的是，雖然有很多號稱為周昉作品的摹本存世，有的藝術水平也相當可觀，但均難以證實朱景玄所做的這個不同尋常的評判。幸運的是，現存遼

51 張彥遠，《歷代名畫記》，卷 10。

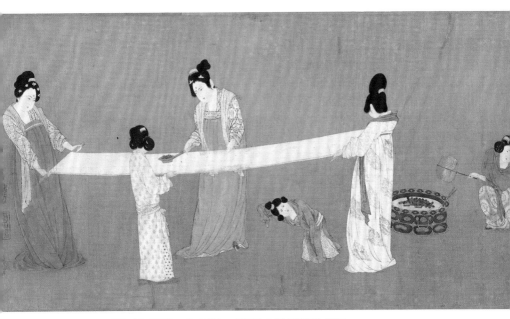

圖 127　張萱《搗練圖》。宋代摹本，美國波士頓美術博物館藏

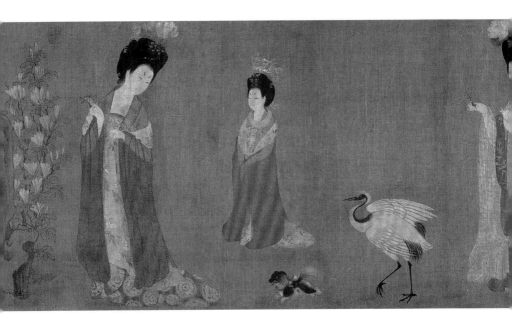

圖 128　（傳）周昉《簪花仕女圖》。唐，遼寧省博物館藏

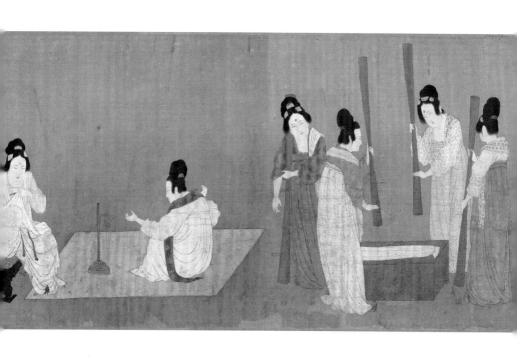

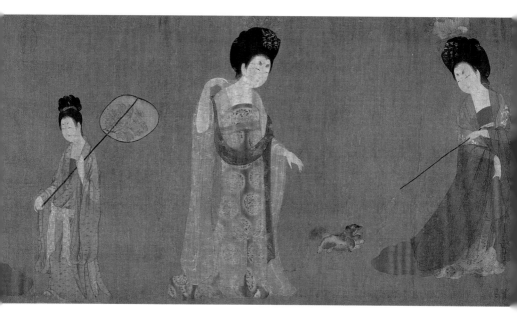

203

寧博物館的《簪花仕女圖》應是一幅唐代或五代時期的繪畫原作（圖 128）。[52] 不論它是否為周昉或是他的弟子所繪，它都最能使我們看到唐代女性肖像畫達到的驚人成就。

在中國古代繪畫中看到這樣一幅充滿性感暗示的精緻作品實屬難得，畫中所描繪的仕女本身就是藝術作品：她們濃施脂粉的臉上畫著櫻桃小口和當時流行的"蛾眉"，高聳的髮髻上插滿鮮花與金飾（圖 129）。值得注意的是，對這些人物個性的掩蓋加強了她們的性感誘惑：雖然她們的臉部被厚厚的脂粉遮蓋，但她們的身體卻透過輕紗外衣暴露在觀者眼前 —— 薄如蟬翼的長衫以柔和的色彩繪出，透過它可以看到帶有圖案的內衣，進而顯現出女性的軀體。畫家沒有描繪任何故事情節和動作，而是著力表達一種特殊的女性氣質，以及宮廷婦女顧影自憐的心境。

這幅畫也為了解唐代花鳥畫的發展提供了例證。[53] 與仕女畫一樣，花鳥畫在初唐時期開始成為一個獨立主題，產生了新的圖像和形式。如文獻記載進士出身、武則天時位居宰輔的薛稷（649—713 年）以畫鶴聞名，曾創造"六鶴屏"式樣。[54] 8 世紀初的懿德太子、永泰公主墓中多處繪有伴隨人物的花鳥樹木形象，

52 學者關於這幅畫的時代有不同意見，有的認為創作於五代時期。但大多數人都同意它不是後代的摹本。這一點由一事實所證明：這幅畫是由三幅較小的畫面拼湊而成，每幅上各有兩個女性形象，可能原來是裝在一面三扇床屏上的。

53 關於唐代花鳥畫的狀況和發展，見劉婕，《唐代花鳥畫研究》，北京：文化藝術出版社，2013 年。

54 張彥遠，《歷代名畫記》，卷 9。

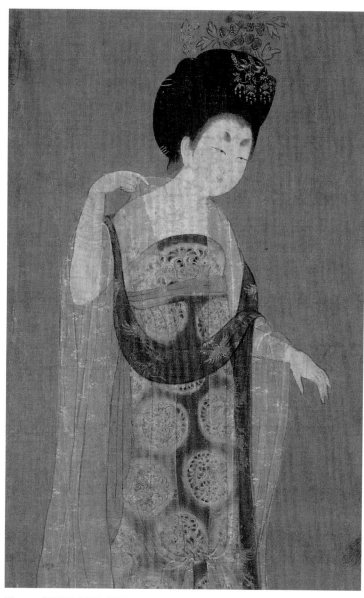

圖 129 《簪花仕女圖》局部

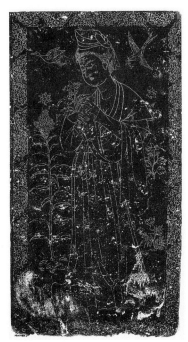

圖 130　侍女。初唐，陝西乾縣永泰公主墓石棺線刻

特別值得注意的是永泰公主墓石槨上的線刻畫以折枝花卉構成畫
框，其中又以飛燕、野雁環繞宮廷女性。一名女子展開輕柔的
紗巾，她的一個同伴正在欣賞手中的一束小花（圖 130）。這幅
畫像把我們引回到《簪花仕女圖》，其中的宮娥雖共處一圜但彼
此間毫無聯繫。她們的注意力被另外一組形象所吸引：一朵小小
的紅花、一樹盛開的玉蘭、一隻小狗，或被宮女撲到的一隻蝴蝶
（圖 131）。畫家通過描繪這些形象與宮女之間親密的關係暗喻二
者之間的相似之處 —— 他們都是皇宮內的玩物，相互為伴並分

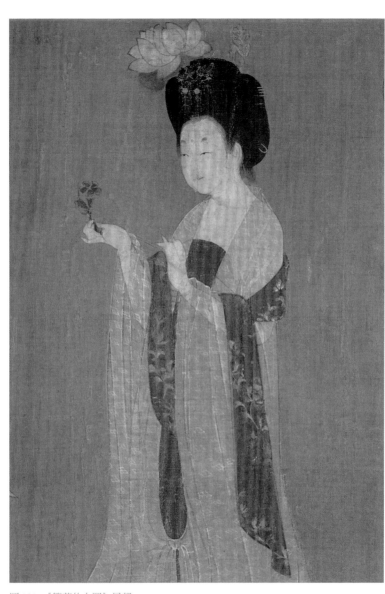

圖 131 《簪花仕女圖》局部

擔彼此的孤獨。

　　皇家畫院和後世定義的文人畫在唐代還沒有出現，我們因此不能像對待宋以後畫家那樣，把唐代畫家分成"職業畫家"與"士人畫家"。然而，張彥遠和朱景玄的記載證明當時繪畫的題材和風格與畫家社會地位及職業之間確實有著相當密切的關係。我們在上文中討論了以李思訓和吳道子為代表的，與宮廷藝術傳統和大眾宗教藝術傳統聯繫密切的兩類畫家。文人出身的畫家在盛唐時期也開始形成一個群體，並在中、晚唐時期越發引人注意。雖然這些人中有的做過官或與宮廷有聯繫，但他們因為淡泊名利而受到世人尊敬。在世人眼中他們或是在山中隱居，以創作山水畫自娛；或是閒居鄉間，以其超然的達觀態度令人仰敬。

　　著名詩人和畫家王維和道家隱士盧鴻（活躍於 8 世紀）是這類畫家在盛唐時期的代表。王維的名字與"輞川"不可分，這是他在長安以南藍田境內別墅的名稱。他在詩中經常描述當地平凡而秀麗的景色 —— 山峰、河流、水邊亭閣和村舍。這些景色也出現在他創作的名為《輞川圖》的繪畫作品中 [55]，但這些作品早在宋代之前就已湮滅了，沒有任何令人信服的證據能夠證實王維的山水畫像他的山水詩一樣出色。將他的畫作為"畫中有詩"美學理想的楷模，可能是宋代或宋代之後文人們的創造。唐代留下的關於王維畫作的記載不多，但提到他的山水畫時常用"筆力雄

55　張彥遠和朱景玄都記載了這個作品，但位置則有不同，以"清源寺壁上"，意在千福寺西塔院的一個掩障上。見《歷代名畫記》，卷 10；《唐朝名畫錄》。

圖 132 （傳）王維《輞川圖》局部。明代摹刻

壯""雲水飛動"這類詞語形容，朱景玄並說他的筆跡類似吳道
子。但也有記載說王維作畫時不拘於一體。其原因很可能是作為
一個獨立文人，王維既不屬於宮廷圈子也不隸於大眾傳統，他從
事繪畫只是為了消遣，因此有可能"體涉古今"[56]，採用不同風格
與模式。

　　有一幅王維《輞川圖》的明代石刻傳世，是根據郭忠恕
（910—977 年）的摹本製作的。畫面採用傳統構圖方法，將一
系列房舍和園林平列展開（圖 132）。另一位文人畫家盧鴻也曾
用類似的構圖來描繪他在鄉間的隱居地，他的《草堂十志》雖然

56　張彥遠，《歷代名畫記》，卷 10。

後來被仿製和裝裱成冊頁形式，但原先是一幅由十景組成的畫卷。[57] 像王維一樣，盧鴻也是一位淡泊名利的學者，擅長畫山水樹石。[58] 王維是一名虔誠的佛教徒，盧鴻則是一位道家隱士，在洛陽附近的嵩山隱居。宮廷曾授他以諫議大夫之職，但他固辭不受。唐玄宗不僅沒有懲罰他，反而賜給他很多禮物，包括嵩山上的一座草堂，讓他在那裏辦塾課徒和安度晚年。[59]

盧鴻的《草堂十志》有若干摹本存世，台北故宮博物院藏本顯得最為古拙，但仍有許多宋代甚至元代的增益痕跡。[60] 如果這幅畫確實保留了盧鴻原作的基本構圖，那它可說是現存文人畫的最早例證，原因是它在四個關鍵方面都反映出文人藝術家有意識的自我表現。第一，這幅畫描繪的不是著名山嶽或公眾勝地，而是與畫家自身息息相關的一處"私人山水"。第二，這幅畫包含了一系列映射畫家本人的人物形象，或在溪旁靜聽水聲，或登山遙望遠方，或在岩洞中與友人交談，或在簡陋的草堂內修身養道（圖133）。第三，此畫中的詩文和畫面均由同一作者完成，每部分都包括一段描寫所繪景物的題記，並配有吟景抒情的詩句。第四，畫中景物以單色水墨描繪，書、畫因此由同一媒材傳達，畫

57 戴表元《剡源文集》中記："畫本通幅，今改做十段。"見陳高華，《隋唐畫家史料》，第127頁。

58 張彥遠，《歷代名畫記》，卷9。

59 《舊唐書》，卷192。

60 關於這些版本，見莊申，《唐盧鴻"草堂十志"圖卷考》，載《中國畫史研究續集》，台北：正中書局，1972年，第111—211頁。

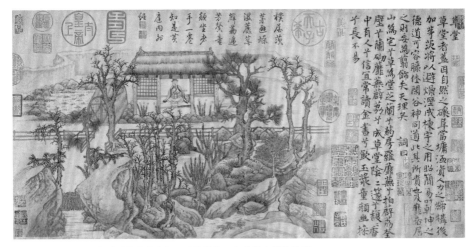

圖 133　盧鴻《草堂十志》。元代摹本，台北故宮博物院藏

中的題記也可以當作書法藝術來欣賞。這種詩書畫合一的作品很可能在盛唐時期確實存在，據張彥遠記載，當時的著名文人藝術家鄭虔（約 690—764 年）曾把他創作的一幅詩書畫合一的作品呈獻給唐玄宗，唐玄宗看了很高興，遂在作品上題寫了"鄭虔三絕"以為讚詞。[61]

　　需要說明的一點是，水墨畫在其產生初期並不是文人繪畫所獨有的。我們已經談到吳道子使時人驚詫的單色壁畫；李道堅墓和貞順皇后墓中的山水也以水墨為主，略施淺絳（參見圖 117、圖 119）。但也就是從盛唐開始，這種特殊的繪畫形式和文人畫家發生了越來越多的聯繫，甚至被認為是王維的創造。盛唐後期

61 張彥遠，《歷代名畫記》，卷 9。

隋、唐

圖 134　老松。唐，吐魯
番木頭溝出土帛畫殘片

的代表性文人水墨畫家是活動於 8 世紀中後葉的張璪。許多唐代
著名學者，如張彥遠、朱景玄、白居易（772—846 年）、符載
（卒於 813 年）和元稹（779—831 年）等人，都在詩文中盛讚
過他的畫作，一些記載也特別凸顯了他不拘一格的名士作風。如
符載說有一次張璪在一個宴會上才思突發，於是"暴請霜素（即
素絹），願攄奇蹤"。他先是"箕坐鼓氣"，然後"神機始發。其
駭人也，若流電激空，驚飆戾天，摧挫幹掣，㧑霍瞥列。毫飛墨
噴，捽掌如裂，離合惝恍，忽生怪狀"。當他結束以後，在場客

212

人看到畫中的景象是"松鱗皴，石巉岩，水湛湛，雲窈眇"。他然後把筆一扔，立身而起，旁顧無人，"若雷雨之澄霽，見萬物之情性"。[62]

當時的評論者認為張璪的藝術作品在巨幅繪畫的創構上極具才華，在松石形象的表現上更是超過了古今的所有畫家。《唐朝名畫錄》將其歸入"神品下"，並對於他的繪畫狀態做了生動的描寫："嘗以手握雙管，一時齊下，一為生枝，一為枯枝。氣傲煙霞，勢凌風雨，槎丫之形，鱗皴之狀，隨意縱橫，應手間出。"雖然我們無法看到他的真實墨跡，但吐魯番木頭溝早年發現的一幅絹畫殘片似可與上述記載相互呼應（圖134）。[63]從殘存的題款可知原畫的主體形象是十六羅漢中的第二尊者迦諾迦伐蹉，殘留部分顯示出一株蒼勁的老松，以純水墨繪成，筆勢矯健、變化多端，極具表現力。確實可說是具有"氣傲煙霞，勢凌風雨，槎丫之形，鱗皴之狀"，可作為晚唐時期松石繪畫的一個重要例證。

62 符載，《江陵陸侍郎宅讌集觀張員外畫松石序》，載《唐文粹》，卷97。

63 這一殘片首次發表於1915年出版的香川默識編的《西域考古圖譜》中（46號）。

尾　聲

　　張彥遠的《歷代名畫記》寫於 9 世紀上葉。他在書中縱覽古今，首次把中國繪畫的通史分成若干階段："上古"（漢代到三國）、"中古"（晉代到南朝早期）、"下古"（南朝的齊、梁、陳和北朝的北魏、北齊、北周）、"近代"（隋至盛唐；或以隋為近代，以唐代為"國朝"）和"今"（中唐之後）。[1] 他對這些時代的總評是："上古之畫跡簡意澹而雅正"，"中古之畫細密精緻而臻麗"，"下古評量科簡，稍易辨解"，"近代之畫煥爛而求備"，"今人之畫錯亂而無旨，眾工之跡是也"。[2]

　　他對"今人之畫"的嚴酷批評確實反映了 8 世紀末以後的畫壇狀況：自 755 年的"安史之亂"後，曾經盛極一時的唐朝一蹶不振。中央朝廷日趨衰落，已不能激發藝術的創造力。唐武宗於 9 世紀 40 年代掀起的"會昌滅法"進而毀壞了大量寺廟壁畫，

1　張彥遠在《歷代名畫記》中多次使用這些名詞，含義不盡相同，此為對這些說法的綜合。

2　張彥遠，《歷代名畫記》，卷 1—2。

嚴重阻礙了宗教藝術的發展。一些文人藝術家力圖逃避現實，希望如古代的"竹林七賢"那樣重新在酒和藝術中尋求解脫，朱景玄把一批此類畫家歸入"逸品"之列，其作品不遵從任何既定規則，甚至流於怪異。這些人的先聲是 8 世紀的張璪，上文說到他曾在作畫時以狂肆之態震撼世人，文獻中說他有時甚至用手蘸墨作畫。

但如果張璪的狂放尚在當時產生出優秀的作品，中唐之後的"逸品"畫家則主要以其"落托不拘撿"的行為而著名於世；其繪畫接近於行為藝術，產生的是"非畫之本法"的墨跡。[3] 這些畫家中的首位名叫王默，張彥遠說他是個"風顛酒狂"類型的人物，作品"雖乏高奇，流俗亦好"，有時醉了以後把頭髮浸入墨中，以墨汁在絹上作畫。[4] 朱景玄對其評價略高，但同樣強調他的特立獨行、背離傳統的作風：

> 王墨者，不知何許人，亦不知其名。善潑墨畫山水，時人故謂之王墨……性多疏野，好酒，凡欲畫圖幛，先飲。醺酣之後，即以墨潑，或笑或吟，腳蹙手抹。或揮或掃，或淡或濃，隨其形狀，為山為石，為雲為水。應手隨意，倏若造化。圖出雲霞，染成風雨，宛若神巧，俯觀不見其墨污之跡，皆謂奇異也。[5]

3　朱景玄，《唐朝名畫錄》。

4　張彥遠，《歷代名畫記》，卷 10。

5　朱景玄，《唐朝名畫錄》。

這類繪畫都沒有保存下來，它們對隨後的繪畫發展也沒有產生直接影響[6]，其反映的是歷史的終結而非新時期的開始。繪畫史上的新時期始於唐代覆亡前後，一大批卓越的山水、人物和花鳥大師似乎魔幻般地突然出現在人們的視野之中，為中國繪畫史開啟了一個全新的局面。這個局面可被認為是下一段中國繪畫的開端，將在本書續篇中加以討論。

6　有人把這類繪畫聯繫以南宋時期的潑墨禪畫。但二者只是形式上的相似，彼此沒有直接關係。